非遗刻纸画英雄
李主一的故事

袁本超　薛子旖◎编著

安徽师范大学出版社
ANHUI NORMAL UNIVERSITY PRESS

·芜湖·

图书在版编目(CIP)数据

非遗刻纸画英雄:李主一的故事 / 袁本超,薛子旖编著.— 芜湖:安徽师范大学出版社,2024.3
ISBN 978-7-5676-6621-4

Ⅰ.①非… Ⅱ.①袁… ②薛… Ⅲ.①剪纸—作品集—中国—现代 Ⅳ.①J528.1

中国国家版本馆CIP数据核字(2024)第026446号

非遗刻纸画英雄——李主一的故事　　　　　　　　　　　　袁本超　薛子旖◎编著
FEIYI KEZHI HUA YINGXIONG——LI ZHUYI DE GUSHI

责任编辑:夏珊珊　　　　责任校对:辛新新
装帧设计:张　玲　汤彬彬　责任印制:桑国磊
出版发行:安徽师范大学出版社
　　　　芜湖市北京中路2号安徽师范大学赭山校区

网　　址:http://www.ahnupress.com/
发 行 部:0553-3883578　5910327　5910310(传真)
印　　刷:安徽联众印刷有限公司
版　　次:2024年3月第1版
印　　次:2024年3月第1次印刷
规　　格:889 mm×1194 mm　1/16
印　　张:7
字　　数:99千字
书　　号:ISBN 978-7-5676-6621-4
定　　价:49.80元

凡发现图书有质量问题,请与我社联系(联系电话:0553-5910315)

序 言

　　这是刻纸（刻纸是剪纸的一种表现形式），是画传，是英雄的颂歌，组成的长卷也正是曙光中学的建校史。一幅幅剪纸画仿佛将读者带到那段荡气回肠的革命岁月。

　　这是我所熟悉的两所学校的师生共同完成的作品。师生在艺术课堂中进行创新突破，通过艺术创作活动将革命文化与传统文化进行融合，以守正创新的锐气赓续了红色血脉。

　　"一剪之趣奇神功，美在民间永不朽"。剪纸艺术是我国传统文化的重要组成部分，也是中华民族的文化瑰宝和人类非物质文化遗产，具有强大而鲜活的生命力。自古以来，剪纸艺术就在中国广泛流传，深受人们喜爱。延安时期的文艺工作者从民间剪纸中借鉴了造型特征与装饰手法，古元、力群等人创造了新窗花艺术，以表现当时解放区群众的生活状态和精神面貌。

　　一纸美景，一方天地。剪纸对培养学生的动手能力、思维能力、审美能力有很大的促进作用。一张彩纸、一把剪刀，就可以活灵活现地表现出万物千变万化的形态与人们丰富多彩的内心世界，从而让学生的心灵受到美的熏陶。手中剪纸生万物，工巧

殊胜尽风华。数字技术的加持，让剪纸创作由困难变为简单，每个学生都能成为剪纸"艺术家"。

剪艺传情，指尖乾坤。用剪纸记录奉贤的重要历史事件，每一幅剪纸仿佛都是一段历史的缩影，回顾革命先辈的奋斗征程，不忘初心、牢记使命。以剪纸艺术为媒介，将爱党爱国情怀深深刻在学生心里，千刻不落，万剪不断，在镌刻学生初心的同时，进一步拓展学生学习途径。

红色基因已经融入上海的城市血脉，感召一代代人延续城市记忆。也希望教师和同学们再接再厉，深入挖掘红色文化资源，创作更多剪纸画卷，继续用艺术诉说动人的故事。

张春辉

上海市奉贤区中学美术、艺术教研员

目　录

刻纸作品

概　述

　　李主一（1892—1928年），江苏奉贤（今上海）人。1925年加入中国共产党，在第一次国共合作时期从事统战工作，任国民党奉贤县党部执行委员。大革命失败后转入地下，在奉城潘公祠创办了曙光中学，并以此作为共产党秘密活动的重要据点。中共奉贤县中心支部成立，李主一任组织委员，后任中共奉贤县委组织部部长，主要负责县委与中共江苏省委的联络工作。1928年春，李主一在冒险赴上海送信途中不幸被捕，于同年5月英勇就义。他忠于党、忠于国家、忠于人民，一直热心于教育事业，其精神品质永远激励后人不断为探索真理、追求幸福而奋斗。

李主一，1892年出生在江苏省奉贤县（今上海市奉贤区）奉城东北李家埭。李家是一个大户人家，父亲李梦祥是晚清秀才，思想比较开明，其育有三儿两女，三个儿子分别叫李主一、李不二、李反三。李主一在家排行老大，就学之后用学名"宪章"，后来又曾用过"李羔"的名字。李家作为书香门第，以耕读传家，与人为善。

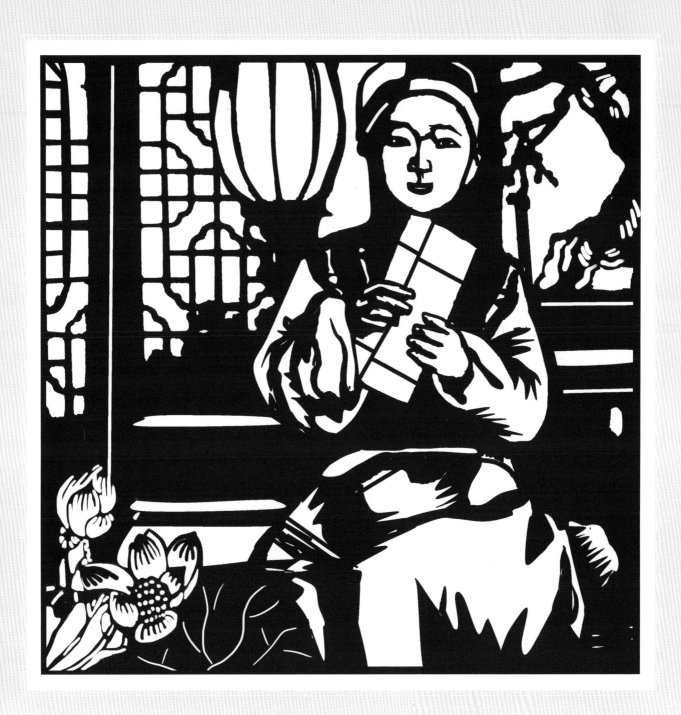

5 刻纸作品

李主一从小聪明伶俐、举止有礼，深得亲人宠爱。在家人的安排下，他六岁开始进入私塾读书。他不仅天资聪颖而且学习刻苦。在私塾里，学生们除了学习"四书五经"，还经常吟诗作对。李主一表现格外突出，其作诗句往往信手拈来且有独到见解，所以深得先生的器重，逢人就夸他："小小年龄就不同一般，将来必成大器。"

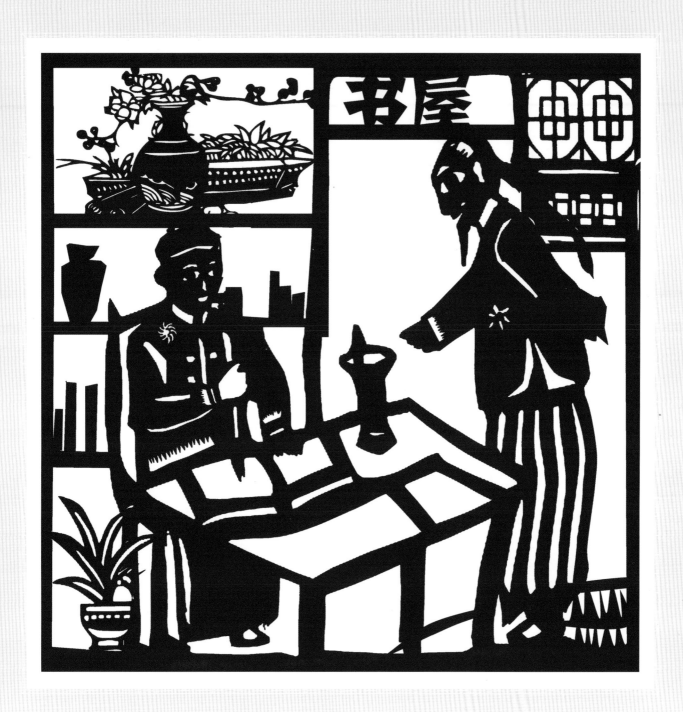

注:本书刻纸作品中的汉字统一用简体字,特此说明。

　　咸丰十年（1860年），英法联军攻占北京后，占据圆明园，抢走许多珍贵财宝，并纵火将圆明园烧毁。光绪二十六年（1900年），八国联军侵占北京，圆明园再遭浩劫，一代名园终成一片废墟。这个消息传到当时李主一就读的学校时，师生们都义愤填膺。李主一也是格外生气，决心要好好读书，救国家于危难，救人民于困苦。

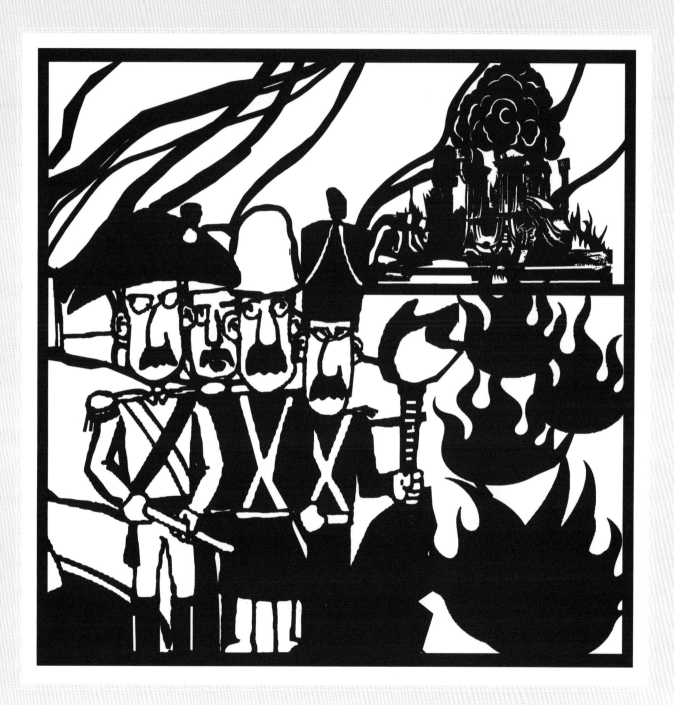

很快，李主一读完了小学。此时，闭塞的乡村已经不能满足他救国救民的急切之心了，他迫切想走出去看看外面的世界，获取更多的知识。这个想法也得到了父亲的支持。经过笔试、面试等多重考核，李主一以优异的成绩进入上海同济医工专门学校（今同济大学）附属中学读书。这是一所仿效德国教育模式的学校，开设了中文、算术、化学等14门课程，学生毕业时的学业水平可以达到高中毕业同等程度。致用、求真的同济精神深深地影响着李主一。在学校里，他求学若渴、发奋学习，研究各国的发展历史，探求救国救民的道路。

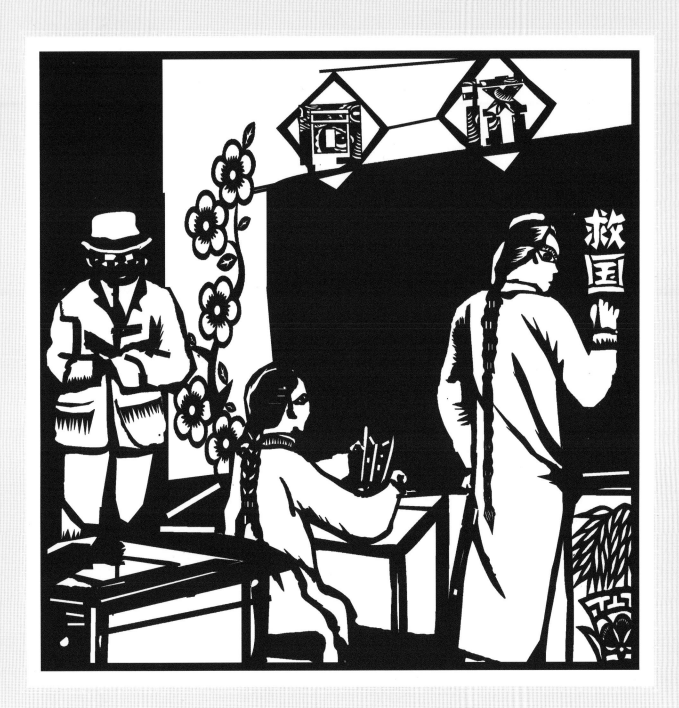

此时，中国境内军阀忙于争权夺利，连年混战，军费战费全压在百姓身上，人民深受其害。许多人家里粮食经常被抢空，一不小心还会引来毒打甚至被杀害，一时间饿殍遍野、民不聊生。李主一把这一切看在眼里，一边尽力帮扶着身边的穷人，一边思考着该如何救人民于水火。

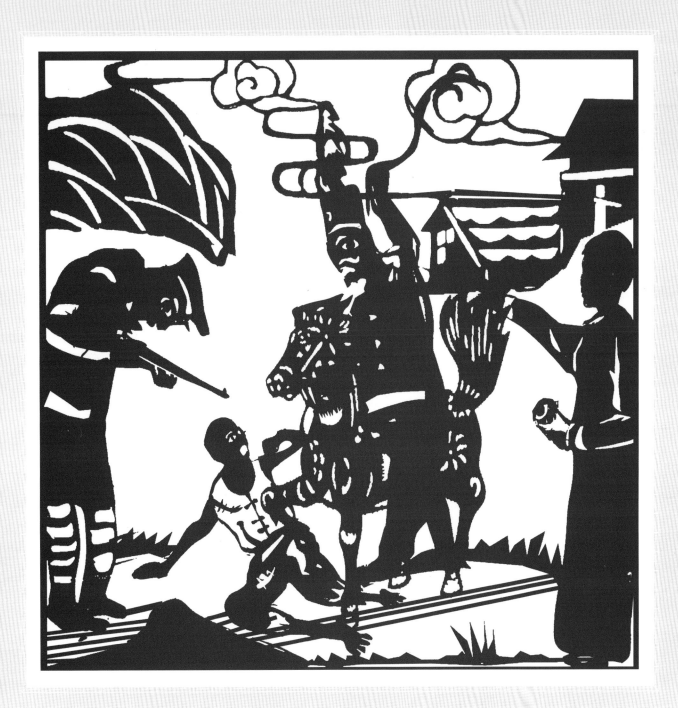

当时，老百姓的子女因为没有机会上学，所以大都是文盲。李主一深刻认识到，知识可以改变命运，要让更多穷人有读书认字的机会。他中学毕业后返回家乡，筹措资金在洪庙创办了竟成小学，实现了"布置洪炉铸少年"的理想。他着重招收农民子弟，只收取很低的学费，对待实在困难的学生甚至免去学费。孩子们都很开心，争着去学校学习；家长们也高兴极了，孩子们终于有机会读书认字了。

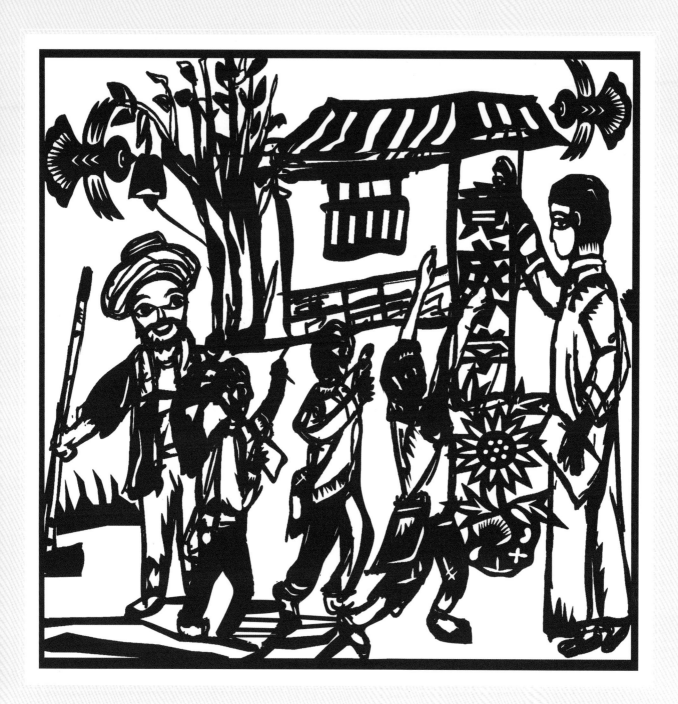

然而，不少贫苦的孩子还是因为各种困难中途退学，如邻居家孩子李和，从7岁到14岁，先后停学四次，李主一不仅代表学校免除了他的学费，还资助了各种学习用品，促使他完成了学业。同样，李主一还给予其他有困难的学生各种帮助，读书之风在洪庙兴起。他挥笔写下诗句："布置洪炉铸少年，年年春夏诵和弦。栽成桃李浓阴遍，文化中心岂偶然。"此时的他对办学倾注热情，对后辈也充满期望。

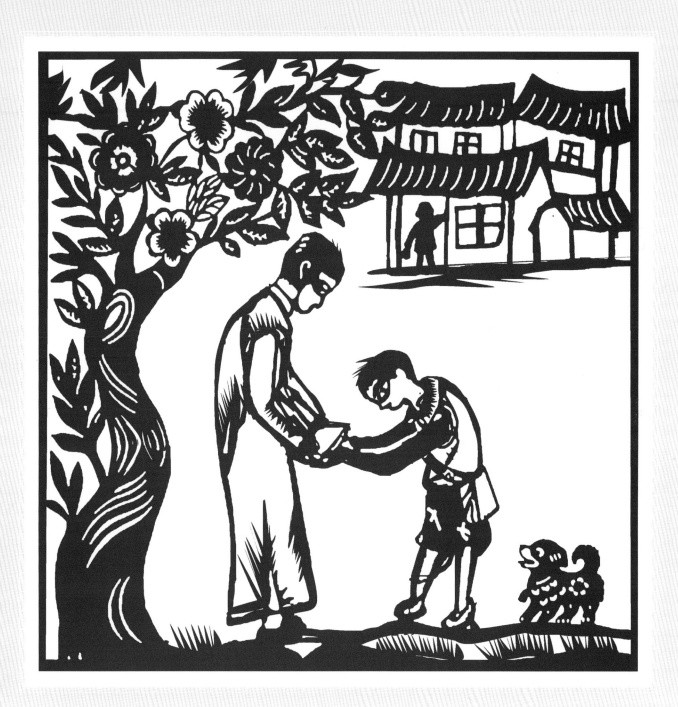

当时，奉贤以农业为主，以渔业和盐业为辅，生产技术落后。虽然农民、渔民、盐民们每天辛苦劳动，但在各级官僚、军阀、土豪、劣绅的重重剥削下，还是忍饥挨饿，吃了上顿没有下顿。为了解决穷人的温饱问题，李主一前往苏北开荒种田，带头参与劳动，希望以此带动穷人增加粮食产量。那段时间，他每天早出晚归，晒得黑黝黝的。尽管有所收获，但对于如此众多的穷人来说，这些粮食仍然是杯水车薪。

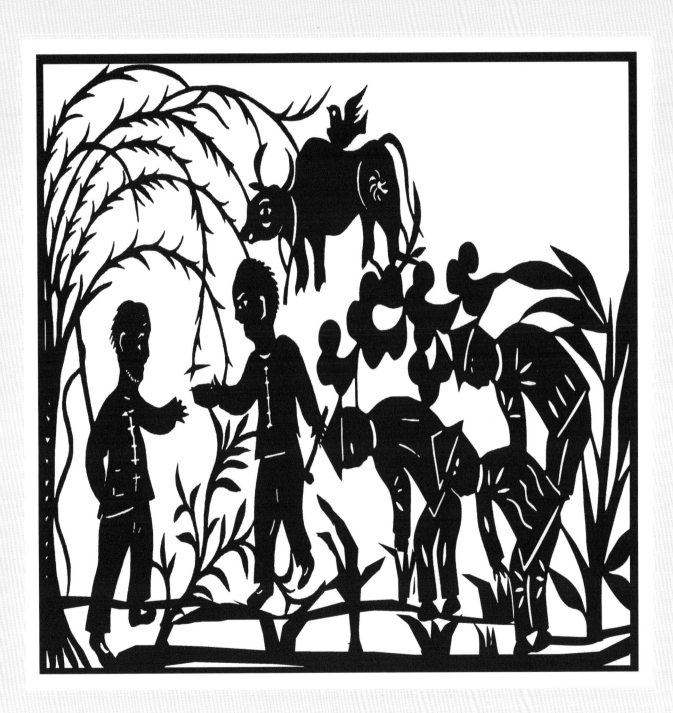

在当时的情形下，李主一深刻意识到个人力量的微小，因此陷入深深的苦恼中。为了改变现状，他不停地寻求出路。1925年，李主一进入上海大同大学深造。这所大学是辛亥革命后中国第一所私立大学，其名取自《礼记·礼运》中的"天下为公，是谓大同"。在这里，李主一结识了许多志同道合的朋友，也得到了很好的教育。

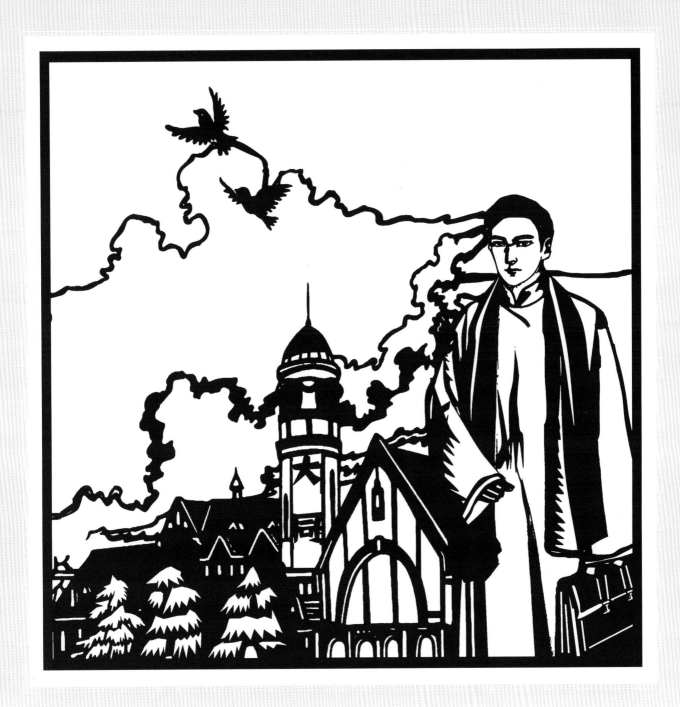

　　他一直关注着时代发展和社会变化，经常参与沪上各个学校师生的演讲与交流活动，结识了一大批志同道合的革命同志。特别是上海大学学生会执行委员林钧，给他带来了许多新知识。在林钧的引导下，李主一参加了一些进步活动，接触了马克思主义。在共产党人瞿秋白、恽代英等的直接教导下，他系统地学习了马克思列宁主义，领悟了革命的真谛，立志献身革命事业。

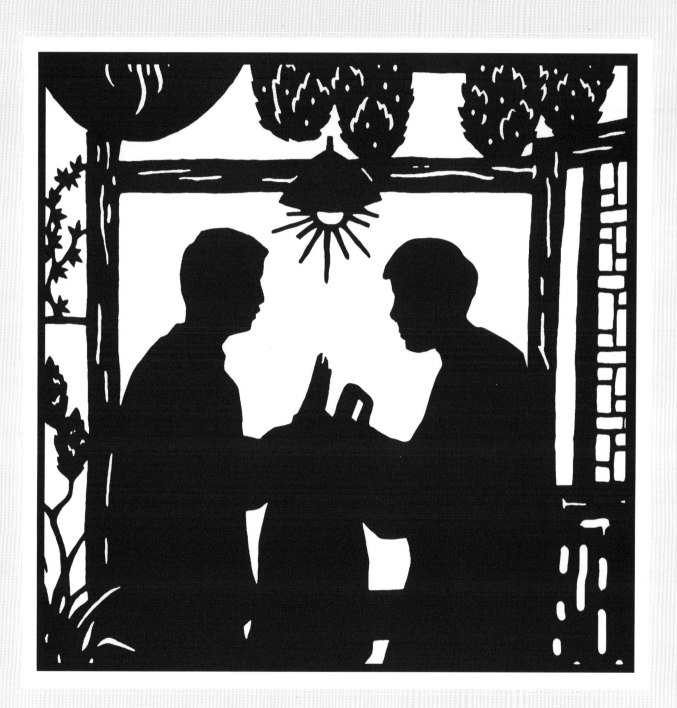

23 刻纸作品

通过阅读《共产党宣言》等著作，李主一领悟到了无产阶级的历史使命和伟大志向，就像是在黑暗中找到了明灯，深刻体会到共产党人的坚定信念和崇高理想。他还积极参与书报流通社、报刊编辑会、社会问题讨论会等，逐渐成为一个坚定的共产主义者。经过重重考验，1925 年，林钧介绍他加入了中国共产党，成为奉贤第一个中国共产党党员。

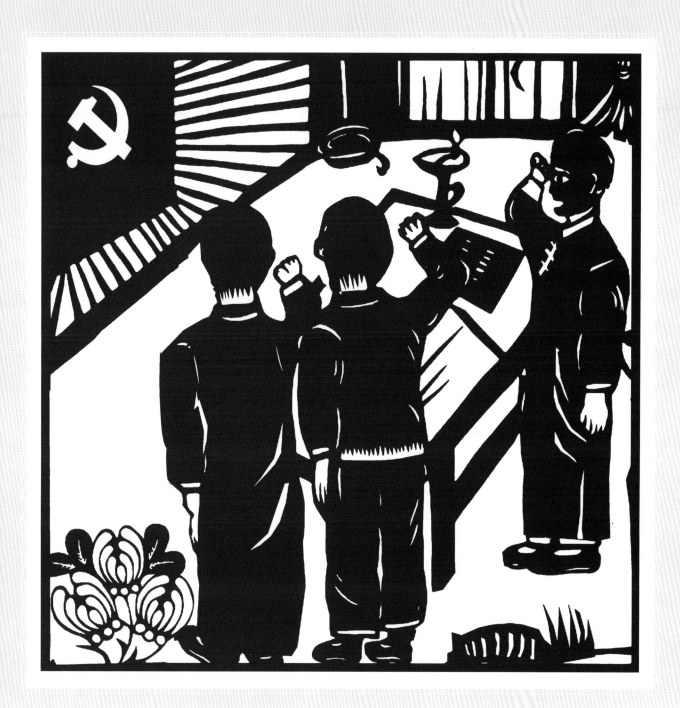

1926年，李主一回到家乡。他和其他共产党员秘密组织了农民协会，发动广大的农民、盐民、渔民，积极开展各种斗争，邀请共产党员侯绍裘、林钧等人先后到奉贤县的奉城、庄行等地，讲演新三民主义，宣传共产主义。没过多久，奉贤县的农民运动像东海的浪潮一样汹涌澎湃地发展起来。

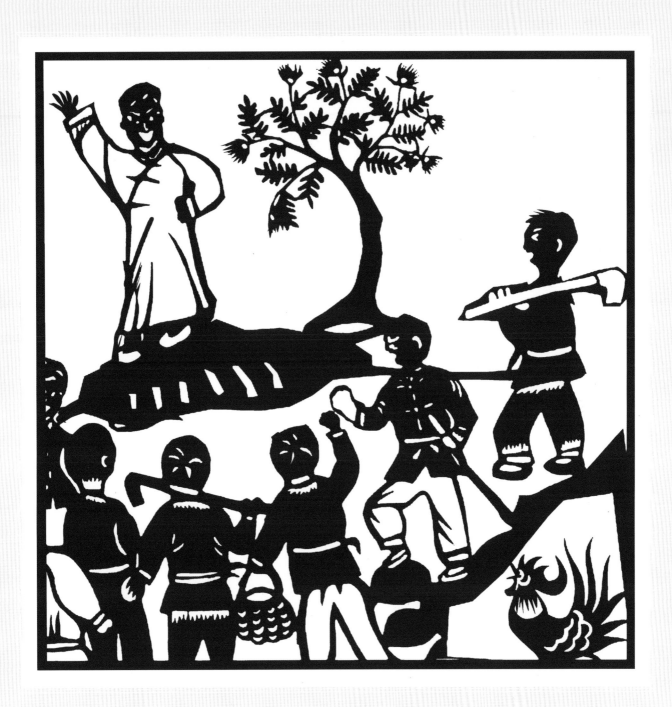

在这个严峻的时刻，为了培育更多的革命力量，吸纳、培养有志青年，他决定创办一所中学，努力提升百姓们认识社会、改造社会的能力。然而，由于之前办学已经花费了大量资金，他已没钱再办学，于是便向同族、亲友筹借与募捐。1927年，李主一与刘晓、徐宗骏等人在奉城的潘公祠内共同创办了"私立曙光初级中学"，简称"曙光中学"。徐宗骏被聘为校长，李主一则担任校董。自此，李主一全身心地投入曙光中学的招生、管理与教学工作中。

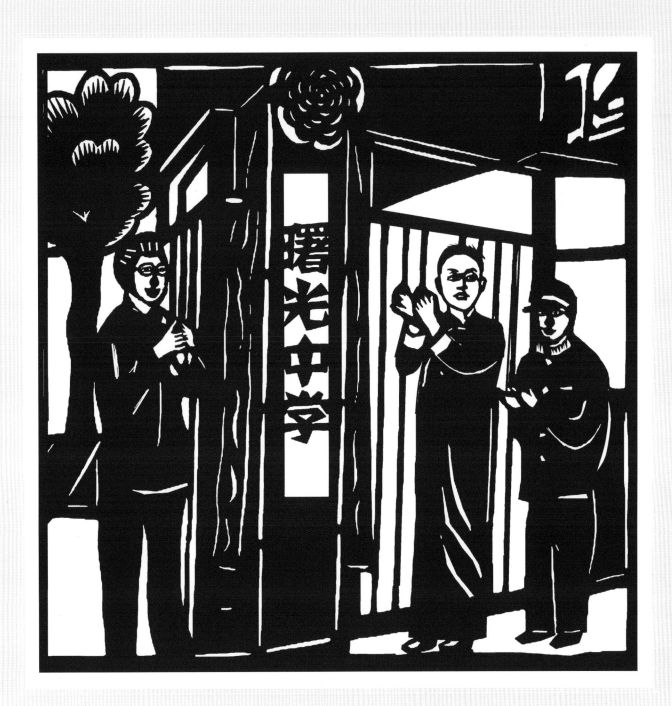

曙光中学以开放、先进的教育理念吸引了大量进步教师，前后有30多人到曙光中学任教，包括方正、范志超、李白英等知名教师，其中姜兆麟和姜辉麟姐妹被誉为"曙光之花"。曙光中学设有3个班级，学生总人数100多人，招收的大多是奉城县区居民和附近地区的农民、盐民家的孩子。李主一为人和蔼可亲，在校时和师生关系融洽。他免去了很多家庭经济困难的学生的学费，甚至是伙食费。校舍经过整修后焕然一新，墙壁也贴上了革命标语和漫画。

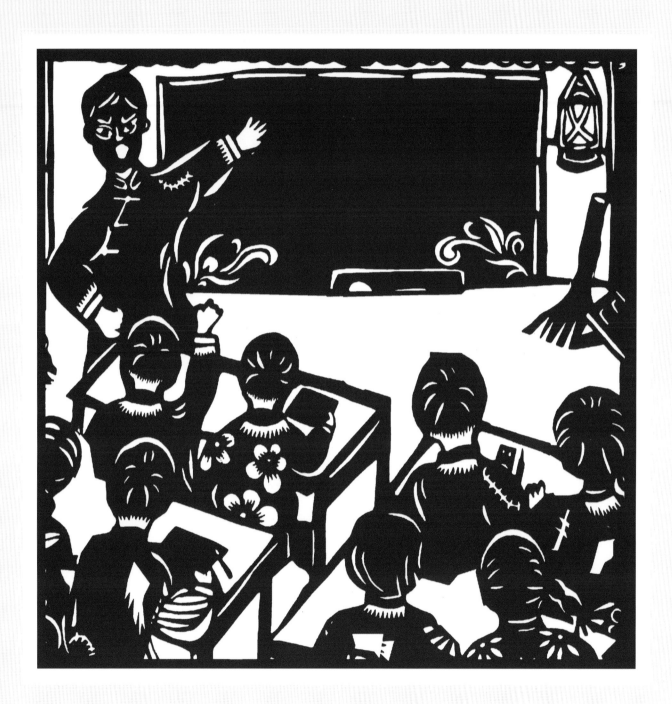

在这所学校，学生们不仅能够学到文化知识，还可以阅读《共产党宣言》等进步书籍，学习先进思想。学校编印了课本，其中不仅有孙中山的《总理遗嘱》，李白、杜甫的诗歌，还选录了鲁迅和郭沫若的作品。学校后院的一间小屋，秘密陈列、珍藏着全国各地出版的许多革命书刊。学生们都喜欢前去借阅，以学习革命知识。师生们亲切地称这里为"红角"。李主一还组织编写了校歌："望东方曙光、曙光，一轮鲜红的太阳。照着工房，照着农场，照着红旗飘扬。冲破黑暗，我们建设曙光的天国在地上。我们有铁的纪律和红的热血欢唱，革命青年，团结起来，追求革命曙光。"同时，他还建立了读书会等进步团体，发动青年开展各种革命活动。随着斗争的逐渐开展，曙光中学逐渐成为当时浦东地区的革命中心。

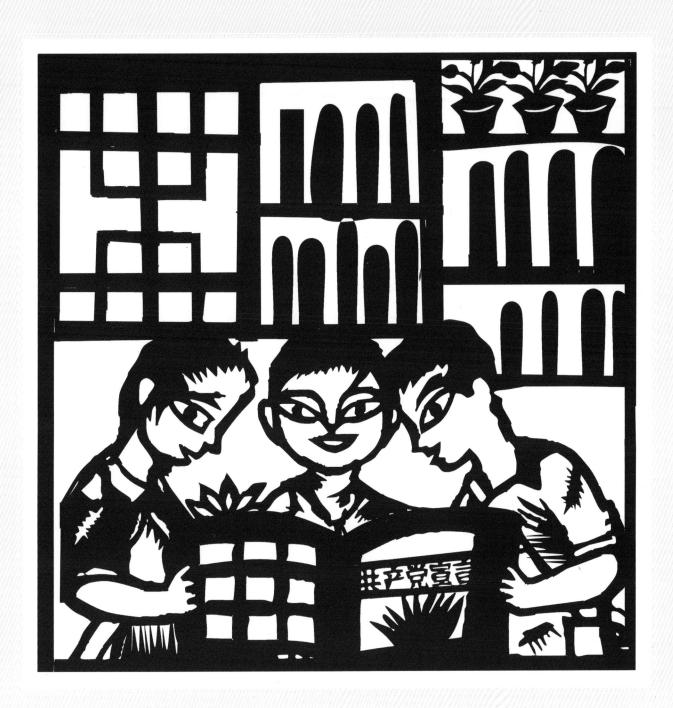

33 刻纸作品

曙光中学建立后，李主一等人立即开始扩建党的队伍，他们先建立了中国共产党的中心支部，直属中国共产党江苏省委员会领导。随着全县党员队伍的逐步扩大，中国共产党江苏省委员会于1927年秋决定在中心支部的基础上成立中国共产党奉贤县委员会，刘晓担任县委书记，李主一担任组织部部长。李主一充满革命热情，每天都忙于工作；他机智、谨慎，多次避开反动派的突击检查。

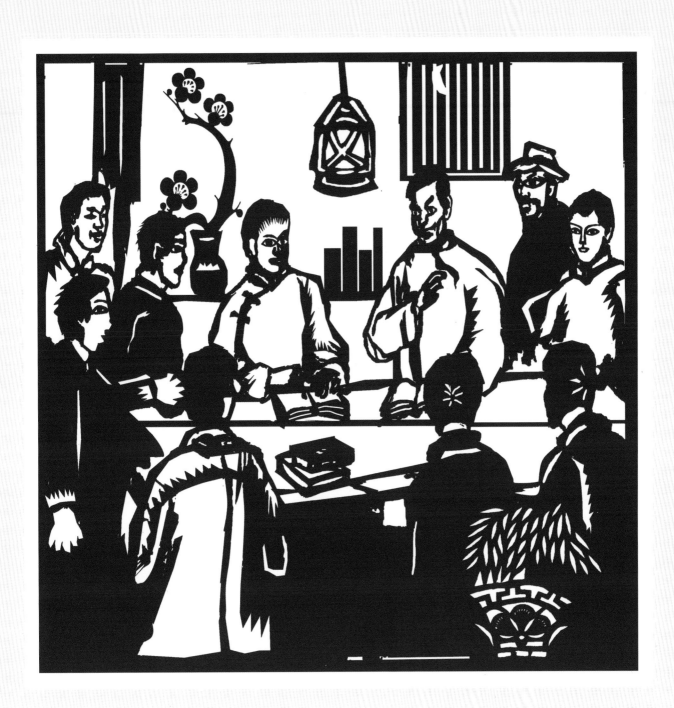

曙光中学的教师身份为许多共产党员提供了掩护。奉贤、南汇、川沙三县的地下工作同志经常在曙光中学接头和聚会。1927年，中国共产党江苏省委员会派林钧到奉城与李主一会面，两人见面异常高兴。林钧带来了党布置的新任务，即秘密召开奉贤、南汇、川沙三县党、团员骨干会议，向大家传达"八七"会议精神。

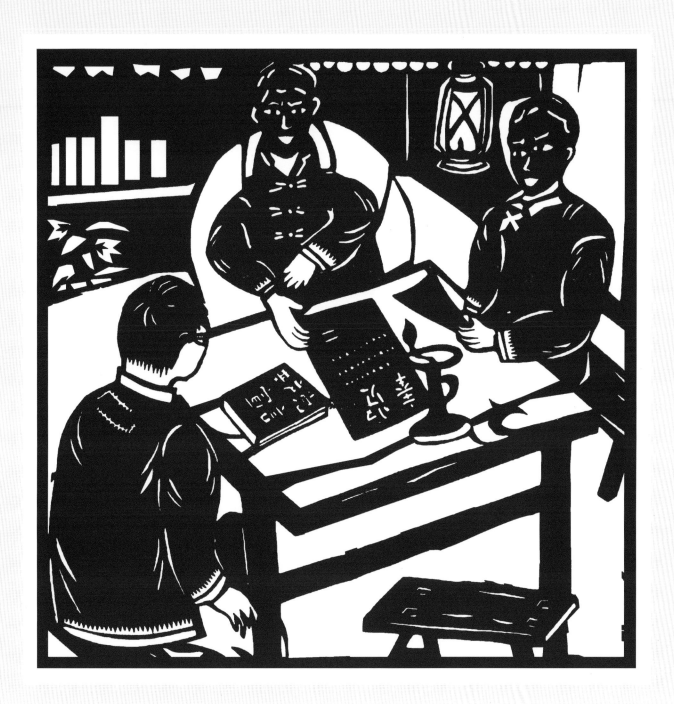

为了唤起更多人的觉醒，提升民众的文化水平，李主一带领曙光中学教师进入乡村，利用晚上和劳动间隙，在村庄、田头等地举办识字班，教会更多乡村民众读书认字。同时，唤醒民众反抗贪官污吏、恶霸地主等反动势力的意识，改变自己被剥削的现状，争取民主自由的幸福生活。

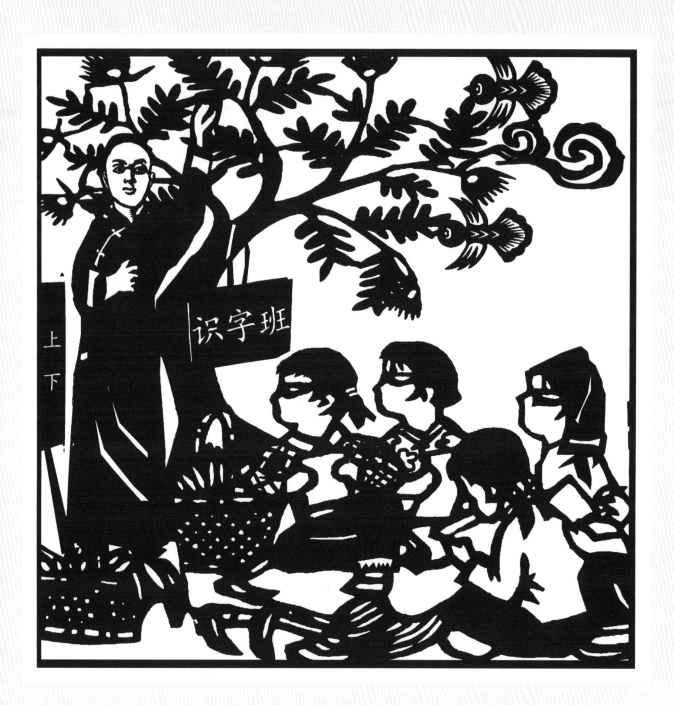

有一天，李主一同刘晓一起，带领师生到奉城南部两千米开外的久茂村一带，开办夜校，成立了久茂村农民协会。召开成立大会时，有五六百人到场参会，会后组织了一次大游行，大家手拿标语纸，从久茂村一直游行到曙光中学的操场。一路上，游行队伍高呼着"打倒贪官污吏！""农民们团结起来！"的口号。

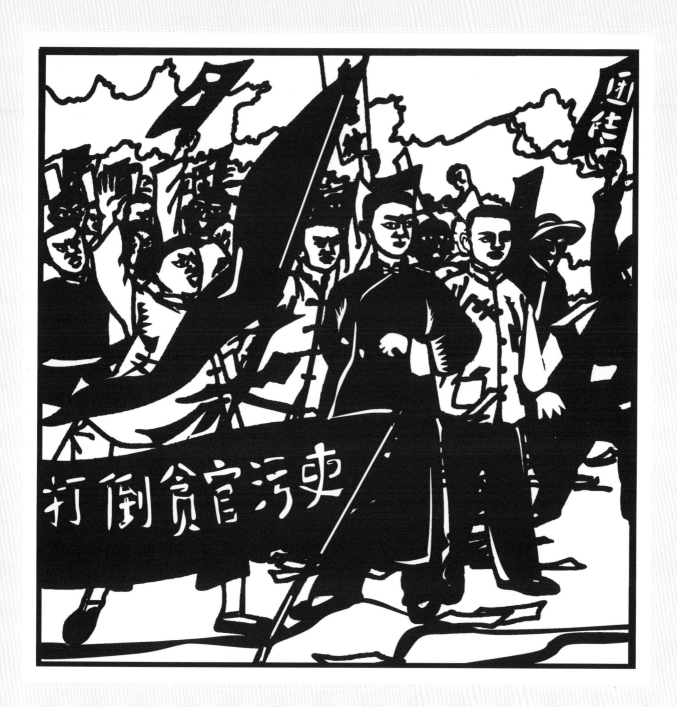

当游行的队伍经过大财主廖味蓉家门口时，他们还故意停留了一段时间，并将口号喊得格外响亮。廖味蓉曾经留学日本，与反动派狼狈为奸，有三千多亩土地，靠盘剥佃农而积攒了大量不义之财。面对愤怒的游行队伍，听到此起彼伏的口号，廖味蓉吓得不知所措，急忙从后门溜走。平时看到的都是他们耀武扬威、不可一世的样子，第一次见到他们灰头土脸的样子，农民们欢呼起来，感受到了扬眉吐气、当家作主的喜悦。

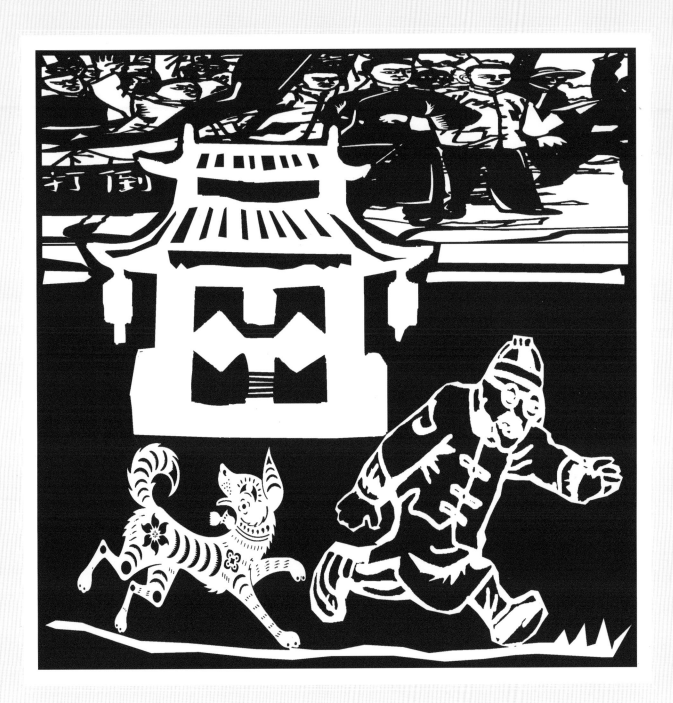



43 刻纸作品

曙光中学的革命行动遭到了反动派的强烈反对和围攻。廖味蓉等人一次次写信给县教育局局长阮志道，密告曙光中学"名为学校，实为共产党机关"。阮志道在接到密告后，也多次以"视学"为名到学校察看，企图抓住曙光中学的把柄，但一次次都落了空。于是他向反动县长禀报，反动县长密令军警搜查，仍一无所获。不幸的是，此时中共南桥支部发生了意外。南桥支部给县委的一份报告被敌人截获，国民党县政府迅速查封了曙光中学，封条上还特意写上："曙光中学李主一等有共产党嫌疑，勒令封闭。"就这样，曙光中学被敌人强令解散了。而在敌人查封曙光中学之前，李主一正好护送林钧回上海，离开了奉城。

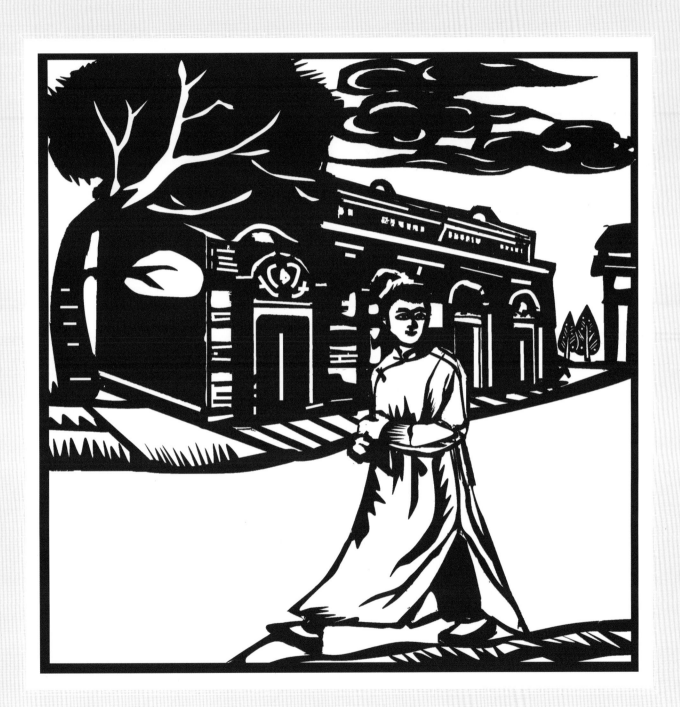

不久后，李主一带着县委的信匆匆忙忙赶到普陀小沙渡路（今西康路）党的秘密交通机关，不料此前该机关已被英国巡捕侦破，敌人早已埋伏在那里。当李主一到达时，敌人一拥而上，李主一不幸被捕。然而，他迅速反应过来，保持镇静，拒绝回答敌人的问题。随后，他被押到了戈登路巡捕房。

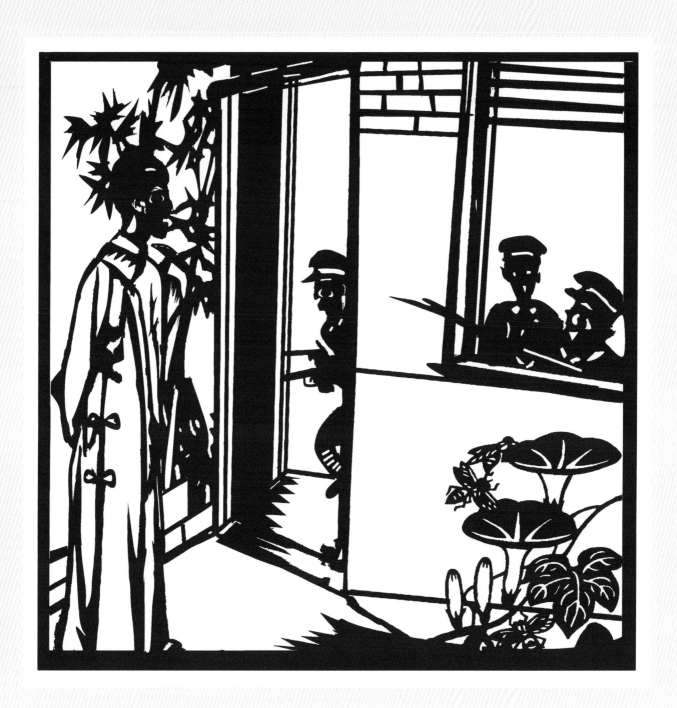

与李主一同一天被捕的还有曙光中学的教师范志超和共产党员董冰如等人。敌人先后审讯了范志超和董冰如，见对两人的审讯无结果，便将李主一带过来"对质"。范志超在敌人的审讯室里突然见到李主一，心中不由得一怔，但也马上明白了敌人的企图，便抢先说："我们不认识他！"李主一虽然毫无准备，但听了范志超的话后，心里也已明白了，便镇静地摇了摇头说："不认识他们！"

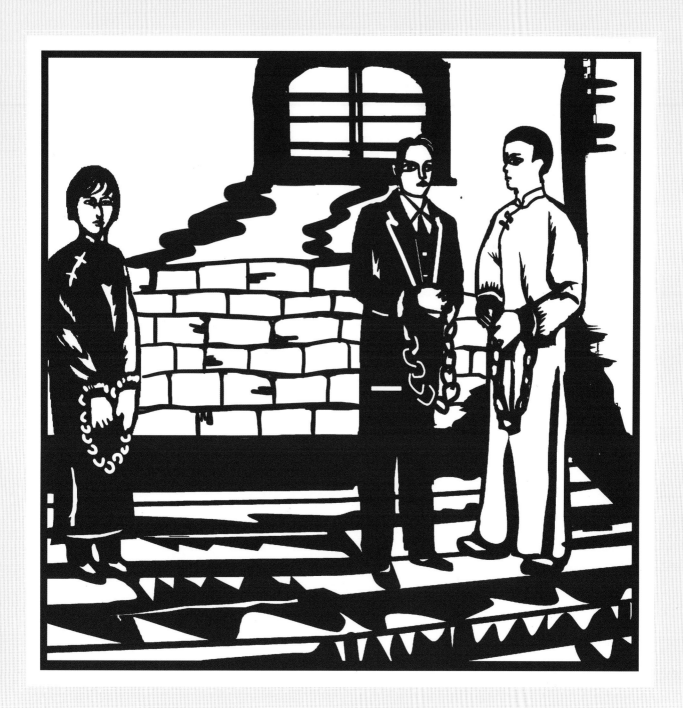

敌人当场对李主一施以酷刑，包括老虎凳、辣椒水和电刑等，李主一被折磨得死去活来。但是，他仍严守党的机密，咬紧牙关，对敌人始终只是一句："不认识！"由于李主一坚持不招，范志超和董冰如的真实身份没有暴露，范志超第二天便被保释出去，董冰如也在十多天后获释。

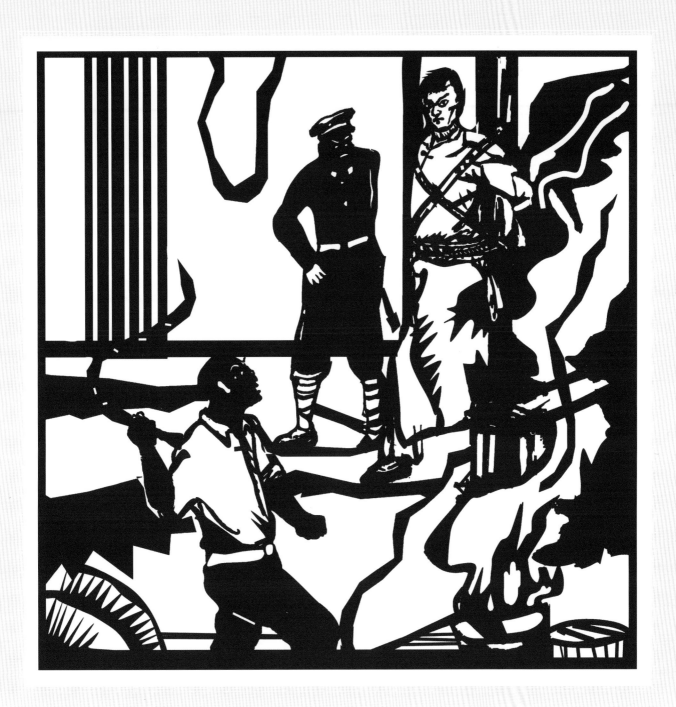

1928年5月，李主一被转移到龙华淞沪警备司令部关押。他的妻子顾吉仙前去探监，看到满身伤痕的李主一，不禁哭泣起来。李主一知道敌人不会善罢甘休，因此需要和妻子交代清楚。他透过装着铁栅栏的小窗洞，意味深长地对她说："如果我活下来，总会有办法的；如果我牺牲，你不要哭泣。我为革命而死是光荣的，不要为我多花钱。要替我在曙光中学后面买块田，就把我葬在这块田里，坟墓旁立一块碑，碑上题'死得其所'四个字，这样我虽死犹生……"

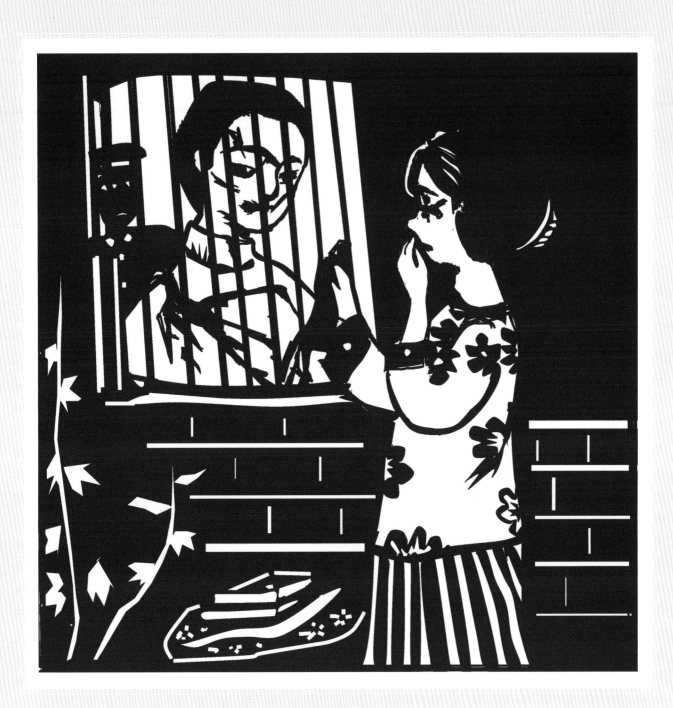

53 刻纸作品

1928年6月21日黄昏，李主一拖着镣铐再次被叫去审讯。回到牢房后，他写了最后一封信。他告诉同监难友们："今晚，他们要枪毙我了。"说着，他把自己的衣物一一分送给同监难友，并嘱咐大家："如果有机会的话，请把我死的情况告诉上海党组织。"同志们都非常难过，眼含泪水答应了下来。那封信由狱中党组织帮助寄了出去。原来，这封信是寄给范志超和董冰如的。李主一在生命的最后时刻，仍想着要范志超好好保养身体，将来更好地工作，并劝董冰如不要消沉，不要离开党组织，一定要为党好好地工作。

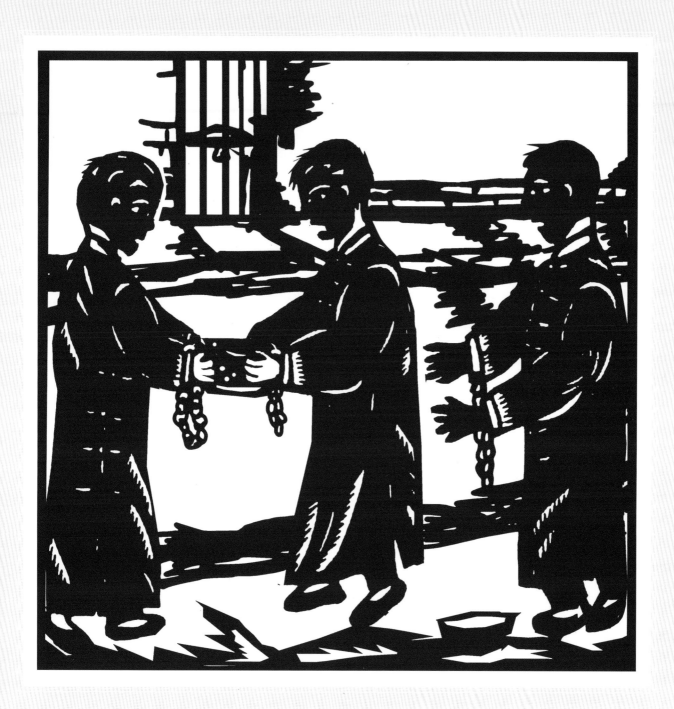

当天，李主一被押赴龙华刑场。面对死亡，他从容不迫，丝毫没有恐慌，展现出视死如归的气概，令人无比敬佩。随着几声枪响，李主一为革命事业献出了宝贵的生命，但是他的英雄事迹永远铭刻在人们心里，激励着战友们继续前进。

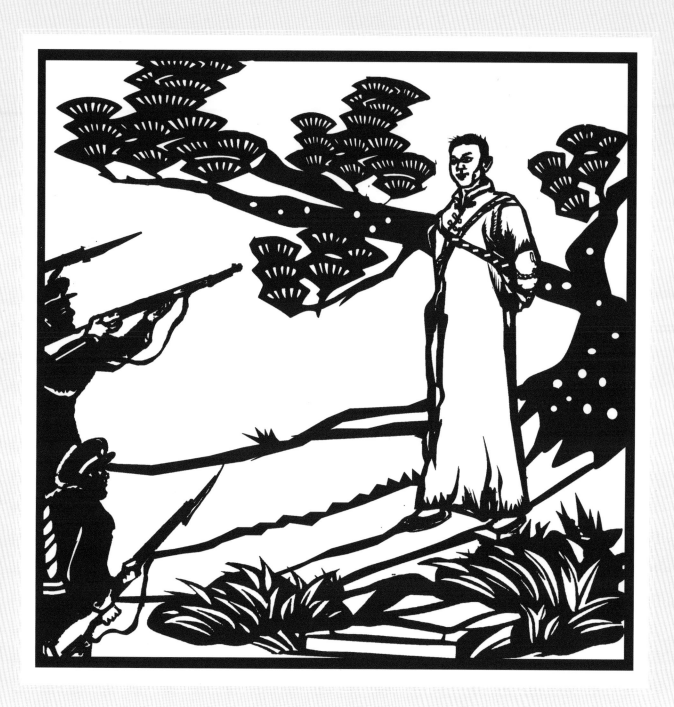

为纪念李主一烈士，奉贤县人民委员会于 1957 年 5 月在曙光中学北面大门的中央大道中间建造李主一烈士纪念碑。碑上刻着文字："烈士共产党员李主一同志，曾于一九二七年秋在奉城潘公祠创立曙光中学，积极进行革命工作，后不幸被捕，于一九二八年六月从容就义，时年三十七岁。遇难前曾嘱咐要立碑于校后，题'死得其所'。兹为追念先烈，敬立此碑，并将奉城中学更名为曙光中学，以志永念。奉贤县人民委员会一九五七年五月一日敬立。" 1980 年 1 月，纪念碑重建，碑上刻有时任北京故宫博物院院长吴仲超题写的"李主一烈士不朽""死得其所""吴仲超敬题"等字样，碑座正中刻有碑文。

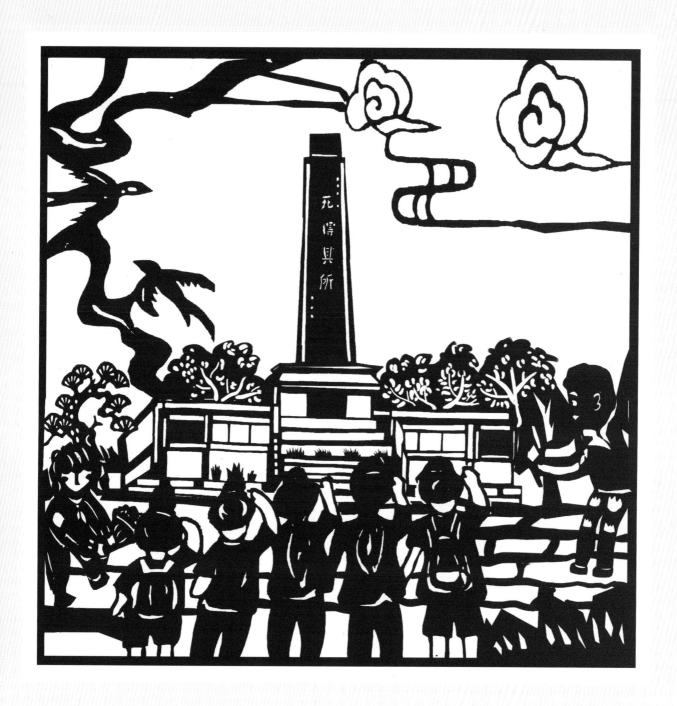

自 2011 年起，曙光中学搬迁至新校区，专门开辟了 15 亩土地，迁建了李主一烈士纪念碑、纪念广场，建立了校史馆。校史馆取李主一的诗句"布置洪炉铸少年"之意，取名为"洪炉馆"，内陈列了李主一烈士的雕像和各种珍贵历史资料，成为曙光学子进行入学教育和校史学习的场所。李主一烈士纪念碑成为奉贤区的爱国主义教育基地，每年前来瞻仰缅怀革命先烈，开展党性教育活动的机关团体、企事业单位的党员干部和群众有一万多人。

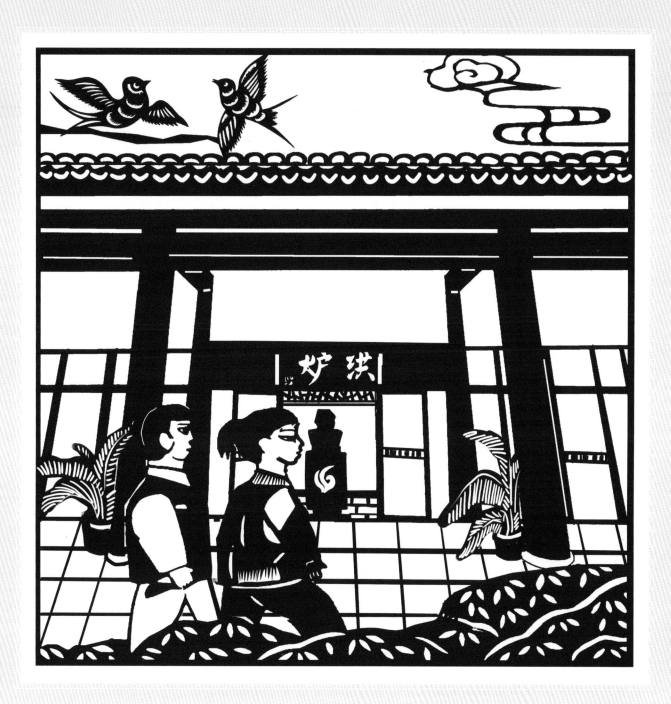

尽管李主一烈士已经牺牲多年，但他的革命精神和功绩会永远流传下去。我们站在烈士雕像前，缅怀他"死得其所"的精神，传承深厚的爱国情感，并将心中的他化为我们学习生活的动力。在校训"沐曙光、循大道"的指引下，曙光中学的学生们必将传承革命先辈的坚定信念和远大理想，继承发扬革命先辈探索真理、追求幸福的精神。我们将沐浴在曙光中，怀抱希望，走向曙光，建设曙光，坚定地弘扬道义，立志追求真理。

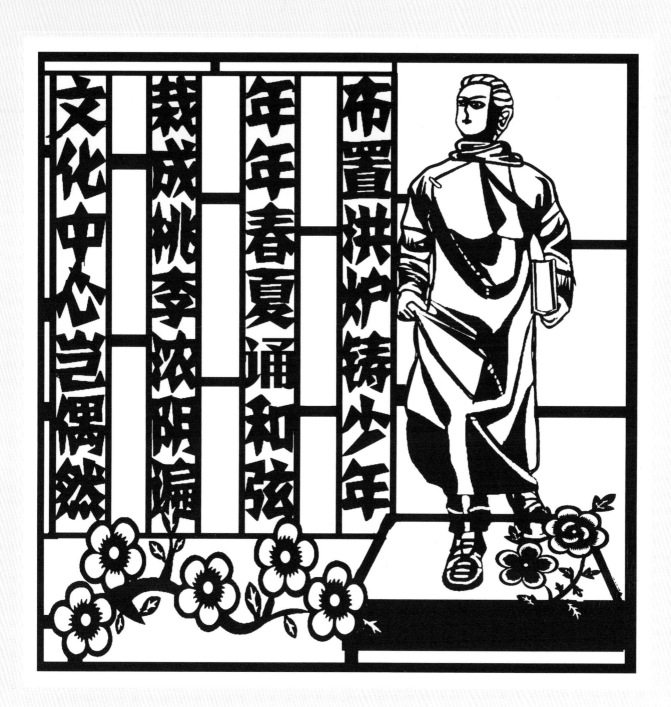

布置洪炉铸少年 年年春夏通和弦 裁成桃李浓阴遍 文化中心当隅然

附录1 学段互通，构建"三种文化"教学共同体
——《非遗刻纸画英雄——李主一的故事》创作辅导记略

经过一个学期的创作实践，《非遗刻纸画英雄——李主一的故事》终于要付梓印刷了。虽然画面略显稚嫩，还有很多需要修改和完善的地方，但是这是一次主题式、项目化学习的成果汇报，也是一次进行初中、高中美术课程衔接的突破性尝试，更是美术教学与思想政治教育相互渗透与路径探寻的体现。兹将本次创作辅导的过程和理念进行回顾与介绍。

一、聚焦三种文化，推动新时代美术教育与思想政治教育同向同行

随着立德树人教育理念的普及，将思想政治教育贯穿于课程教学的全过程，成为新时代教育课程改革的重要育人理念。文化作为民族生存与发展的根基，成为思想政治教育的重要着力点。《义务教育艺术课程标准》（2022年版）指出"义务教育艺术课程以立德树人为根本任务，培育和践行社会主义核心价值观，着力加强社会主义先进文化、革命文化、中华优秀传统文化的教育""引导学生树立正确的历史观、民族观、国家观、文化观，增强爱党、爱国、爱社会主义的情感，坚定文化自信，提升人文素养，树立人类命运共同体意识，为实现中华民族伟大复兴而不懈奋斗"。美术教育以人文性、审美性、情感性、创造性等特点，成为思想政治教育的重要阵地。在此情况下，迫切需要美术教育工作思考如何将社会主义先进文化、革命文化、中华优秀传统

文化（以下简称三种文化）与美术知识、技能相联系，如何实现学科、知识本位到素质本位的转型，以及如何具有统整性地设计符合学生认知阶段的教学模式。

二、挖掘文化资源，实现初中、高中美术课程教学的有效衔接

习近平总书记强调，"红色资源是我们党艰辛而辉煌奋斗历程的见证，是最宝贵的精神财富""一定要用心用情用力保护好、管理好、运用好"。上海是党的诞生地，红色基因已经融入城市根脉。笔者所处地区的曙光中学是中共奉贤县委诞生地，也是当时浦东、浦南地区革命活动的重要基地。庄行地区农民在中共淞浦特委和奉贤县委的领导下，举行了震惊国民党反动派当局的武装暴动。还有李主一、唐一新等烈士舍生取义的英雄故事谱写成奉贤革命斗争的历史长卷。李主一烈士纪念碑、庄行暴动烈士纪念碑分别矗立于上海市奉贤区曙光中学校园内、庄行小学后。两校据此构建了红色文化联盟校，并在思想政治教育上进行多层次、多方位、多渠道的合作，坚持系统联动、一体化推动，各类活动渗透于包括美术在内的各个学科。

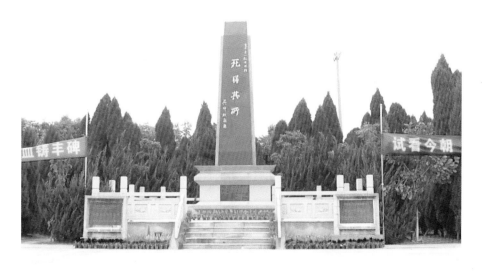

李主一烈士纪念碑

《义务教育艺术课程标准》（2022年版）也同样关注全学段的有效衔接，提出"依据学生从小学到初中在认知、情感、社会性等方面的发展，合理安排不同学段内容，体现学习目标的连续性和进阶性。了解高中阶段学生特点和学科特点，为学生进一步学习做好准备"。因此，在美术教学活动中，以红色文化资源开发为支点，尊重学生在不同阶段认知与实践能力的差异，共同提炼大观念、梳理知识点、培养美术技能，分别在初中、高中阶段进行推进与交流，成为有益的尝试。

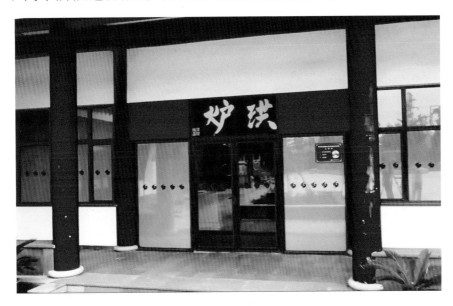

曙光中学洪炉校史馆

李主一是上海市奉贤区曙光中学的创始人之一，也是最早的中共奉贤县委组建者和核心成员之一。他始终为国家、民族复兴和人民的幸福而奋斗，展现了坚定的信仰和理想。他在慷慨就义前留下的"死得其所"的遗言，一直激励着曙光学子。在校训"沐曙光、循大道"的指引下，学生们传承革命先辈探索真理、追求幸福的坚定信念和远大理想，沐浴在曙光中，怀抱希望，走向曙光，建设曙光，矢志弘扬正道，笃志传播正道，明志求道，立志得道。本次创作活动旨在深入挖掘李主一烈士的事迹和精神，并以美术形式进行纪念和宣扬。为洪炉校史馆创作英雄画传是学子们的共同愿望

和责任。在这一真实情境下，根据初中、高中不同学段学生的认知和表现能力，集体参与，合理互补，既能实现美术课程教学的有效衔接，也成为思想政治教育一体化的创新之举。

三、坚持目标导向，以项目化、主题式学习活动实现跨学科知识融合

《义务教育艺术课程标准》（2022年版）提出"继承与创新是传统工艺创作的重要原则"，这为学生创造力的培养提供了指导，也为三种文化与美术学科的融合提供了新的视野与路径。刻纸艺术是传统文化的代表，也是在群众中具有强大影响力的民间艺术形式之一。以刻纸艺术形式进行红色文化连环画创作，既是发挥学校艺术特色的创新之举，也是培养学生核心素养的有效途径。以"非遗刻纸画英雄"为主题进行《李主一的故事》刻纸连环画创作，将实现学生学习模式由被动接受式向主动探索式的转变。完整的创意实践活动，经过情境创设、资料搜集与甄选、经典作品赏析与借鉴、知识储备、技法运用，到数字技术加持等，培养学生解决复杂问题的能力。

根据学段情况进行合理分工。高中生拥有相对成熟的思维体系，通过走访、交流、大量阅读等，以洪炉校史馆、李主一烈士纪念碑为基地，进行李主一烈士事迹的搜选、采集，了解当时的时代背景和社会变革，实现跨学科知识融合。如历史方面的知识，包括对中国共产党成立的社会背景、党早期领导革命的特点等进行深入探索；地理方面的知识，包括当时海盐产业、渔业资源、其他各种社会经济的发展状况等；道德与法治方面的知识，包括爱国、共同富裕、平等自由和社会主义核心价值观的形成基础等。再运用语文知识，以连环画脚本形式，详尽、生动地进行文字描述。初中生则结合美术教材，以绘画草稿等为基础素材，用刻纸纹样进行装饰，创作难度相对较低且充满趣味性。活动形式摆脱了传统剪纸课程单调、乏味和缺乏个性等问题。语

文、历史、地理等学科的知识在创作中得到应用，实现了教、学、评的融合。

"非遗刻纸画英雄"项目化学习设计框架图

四、引导主动探索，以继承、创新协同发展培育核心素养

指向核心素养的教学模式要求引导学生不断运用创新思维解决问题，并通过创作表达他们对社会的认知、感受和思考。在主题创作中，需要教师由传统的"授受式"教学转变为"探究式"教学，引导学生积极面对真实的困难和问题，避免空谈理论而忽略实际。因此，在创作辅导中，需使用头脑风暴等方式激发学生的发散性思维，践行"做中学"理念，使课堂内外的知识与实践构成一个双向循环。

1.继承传统，汲取民间艺术精髓

剪纸艺术作为一种充满民族意识和人情味的民间艺术，深深吸引着无数人。其悠

久的历史渊源、深刻的思想内涵和美学价值，都值得我们去探索。平面镂空的形式，以及装饰上的锯齿纹、月牙纹、云纹等图案，都展现了其独特的魅力。学生们融入新时代思想情感，利用现代物质条件和艺术手段，为古老的民间艺术注入了新的生命。

在教学中，以美术教材"简洁热烈的剪纸"等单元为基础，引导学生对优秀的剪纸作品进行赏析。我们提出了一些问题，比如如何用刻纸的形式语言讲故事和表达故事内涵、如何创作自己喜爱的刻纸风格等。我们设计了任务目标，让学生了解刻纸艺术并练习刻纸技法。学生首先通过网络等平台，收集自己认为经典的红色文化主题的艺术作品，并从材质、造型、风格、装饰等方面进行赏析。比如，他们对中国美术馆馆藏作品高凤莲的《红色记忆》和王子淦的《红灯记》进行了对比分析，感受到了南北区域不同文化呈现出的不同风格。比如北方的作品粗犷率性、简洁，而南方的作品讲究线条、构图复杂。其次，他们学习了高凤莲等人的绘画草稿，并进行了临摹式草稿创作，以探索如何通过人物造型、五官表情刻画、动态设计等方式来表现人物的身份、心理和精神状态等。最后他们用传统绘画、剪刻形式塑造了李主一的形象，描述了那段荡气回肠的岁月。

《红色记忆》 （高凤莲）

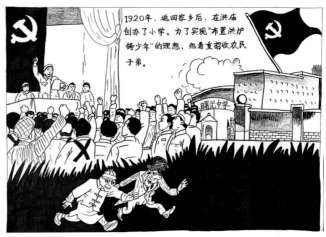

《红灯记》（王子淦） 学生绘画稿

2.科技创新，数字化赋能艺术创作

运用传统剪纸技法创作一幅优秀的作品需要漫长的时间，也还有较高的难度，然而美术课堂时间有限，学生基础不牢固。这种创作适合造型能力较好的学生，对于大多数学生来说具有很大的难度。在这种情况下，现代信息技术为剪纸创作开拓了新的空间。学生通过学习很快掌握了PhotoShop（简称PS）、P2A视软肖像剪纸等软件的使用。于是，刻纸设计成为每个学生都能尝试与参与的活动。学生或将绘画草稿拍摄输入，或将收集的其他艺术形式的画面进行转化。各类软件以刻纸风格特征的艺术语言，快速进行阴刻、阳刻等手法的设计，直观进行线条的连接等。学生还可以将优秀的作品元素进行迁移，以丰富作品的表现形式。如此一来，学生很快便对刻纸艺术充满了兴趣。

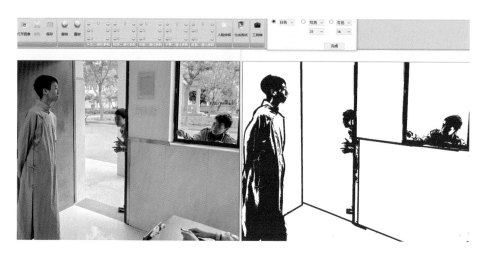

用相关软件辅助进行刻纸稿设计

　　传统剪纸教学中复杂的剪刻环节往往耗费了学生过多的时间，这成为学生创作的一大阻力。在数字化转型背景下，学生可以借助数字技术，使用激光打标机、激光切割机，快速将设计转化为成品，提升效率。将刻纸设计稿转换为线条图后，学生根据纸张类型，对激光的功率、速度进行调试，包括尺寸规划与计算等，逐步掌握数字设备的操作规则与流程，感受现代科技的魅力。教师再带领学生对未来进行展望，对传统文化、红色文化在新时代背景下的创新发展进行思考。

使用激光切割机进行刻纸雕刻

使用激光打标机进行刻纸雕刻

3.演绎拓展，像美术家一样创作

　　基于坚持和美术家一样的创作理念，艺术创作需要不断进行不同方式的探索，仅

凭臆想创作的作品往往无法达到预期目标。受到教材"艺术诉说的动人故事"单元的启发，学生尝试采用真人写生的模式来辅助单人形象设计和群体场景设计，取得了良好的效果。学生分组进行照片拍摄，准备了长衫等物品，并根据脚本进行场景的演绎。从最初的五官形象刻画，到精神气质的塑造，再到情景场面的描绘等，均经历了一系列的探索和尝试。例如，根据收集到的李主一烈士的照片，学生寻找面容相似的同学扮演李主一，并寻找了其他扮演者，他们共同演绎了创办竟成小学时创办者的踌躇满志、学生有书可读的欢呼雀跃、农民的喜悦等情景，并拍摄了照片，最终形成了生动的创作素材。

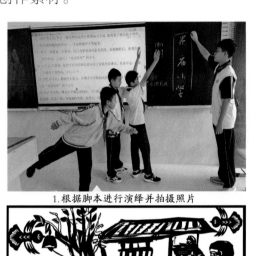

1.根据脚本进行演绎并拍摄照片

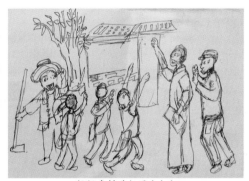

2.根据素材进行写生与加工

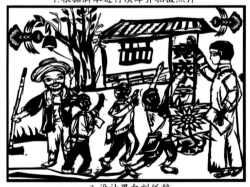

3.设计黑白刻纸稿

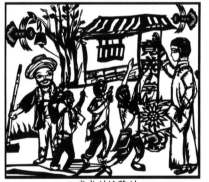

4.完成刻纸雕刻

运用演绎法进行刻纸创作步骤图

通过演绎，学生不仅获得了素材，还深入了解了人物的性格、品质和思想等。在此基础上进行写生与加工，慢慢形成自己的作品，并通过临摹、借鉴不断提升自己作

品的质量。学生对创作手法和表现技法的深入探索与实践，激发了创新思维，培养了解决复杂问题的能力。

五、以评促学，以过程评价、作业评价发掘学生艺术潜能

项目化学习需要时刻关注学生各种知识的积累和能力的提升，因此我们将评价贯穿于学习的全过程和教学的各个环节。为此，我们制定了详细的评价方案，涉及学习态度、过程表现、学业成就等多个方面，充分发挥评价的诊断、激励和改善功能，促进学生发展。

项目化学习学业质量评价表

学习任务编号	学习任务1	学习任务2	学习任务3	学习任务4	学习任务5
学习任务具体内容	说说你身边的英雄故事，学会收集创作资料	了解刻纸艺术；选择喜爱的作品进行赏析并练习	刻纸纹样的运用，学会设计表现英雄题材的刻纸图稿	以小组为单位，创作红色英雄题材的刻纸作品	明确展示方式、结合主题进行展示设计，交流讨论
评价要求	搜集图片资料、视频资料、撰写考察报告	刻纸作品的赏析、刻纸练习小作品	刻纸纹样的运用、刻纸刀法的使用	列出学习单、制作刻纸作品	图文作品展示、展览设计效果图
评价标准	能主动学习，全身心投入；能运用多种途径搜集素材并进行归类管理	能借鉴经典，有明确的刻纸类型风格；能设计与主题贴切的画稿并风格突出	能运用刻纸纹样表现刻纸主题内容；能使用各种刀法制作刻纸	能用文字或图像表述对刻纸技艺传递红色精神的感受和理解	能通过设计效果图表达构思并完成刻纸作品的展示

在项目化学习过程中，作业评价作为课堂教学的有效延伸与补充，是促进学生学

习发展的重要手段之一，也是学习评价的重要组成部分。因此，作业评价既要关注结果，如脚本与画面的契合程度，也要关注过程，如素材收集和创意构思等方面。我们时刻关注作业背后的素养立意，体现开放性、反映情境性、强化整合性。在此次项目化学习中，学生的作业，有独立完成的、有团队合作的，有文字脚本、图画草稿，有创意创想、实景演绎等。

我们始终坚持以评促学的理念，关注学生的点滴进步，捕捉、欣赏、尊重学生的创意或独特表现，并予以鼓励和反馈，不断引导学生进行更有深度的艺术体验，鼓励学生挖掘自己的艺术潜能。我们将每个阶段进行对比，及时运用评价结果改进学习，发展学生的艺术特长。

六、展示交流，传承红色文化和优秀传统文化，彰显文化自信

刻纸连环画作为最终的学习成果，是根据现实需求创作的，旨在传播红色故事，加强爱国主义教育。考虑到连环画的受众群体还有幼儿园或低年级学生，他们可能存在阅读文字的困难，因此我们还设计了拼音版。为了扩大宣传范围，我们还创作了英文版。在展厅中，为了突出效果，我们将作品进行了放大处理，并组成长卷画面，以增强视觉冲击力，给观众留下深刻印象，既延续了红色血脉，又展现了剪纸作为民间艺术的魅力，彰显文化自信。

随着信息时代的来临，数字媒体技术使艺术展示传播更加便捷的同时，也给我们带来了更多挑战。例如，动画等生动的呈现方式受到观众喜爱，但动画等的制作对我们有更高的要求。我们如果在动画等领域运用剪纸形象，这不仅是一个可拓展、可迁移的项目，还满足了传统文化艺术数字化转型的需求。优秀文化艺术的凝聚和传承，能够激励我们自觉、自信、自强，在艺术创作道路上不断前行。

附录2 《非遗刻纸画英雄——李主一的故事》
项目化学习教学设计

本项目以"英雄故事"为主题，主要以"艺术内容""艺术体验""艺术创作"为引领，通过创作连环画故事活动赓续红色基因，传承并创新刻纸等非物质文化遗产。

让学生在一系列独立完成或与他人合作的艺术实践中，了解艺术作品是形式与内容的完美结合，体会艺术作品所表现的形象与情感，培养初步的艺术感受、艺术观察能力，丰富艺术感知；能够运用刻纸艺术进行创意表现与情感表达，在实现个性化的艺术能力发展的同时，体验艺术学习的成功与快乐；关注课堂内外的延伸，拓宽艺术人文视野，融合地理、语文等学科进行跨学科学习；通过调动眼、耳、手等感觉器官感知艺术作品的美感和意蕴，提升审美情趣。在艺术实践活动中，弘扬中华优秀传统文化，让学生感受非物质文化遗产在世代相传的过程中不断谱写的新篇章。

本项目安排共分四个阶段，分别是寻英雄、画英雄、刻英雄、颂英雄。

一、项目规划

项目规划表

	规划类别	☐ 学年 ☐ 学期 ☑ 项目	
课程标准	内容侧重	☐ 艺术形式 ☑ 艺术内容 ☐ 艺术风格 ☑ 艺术体验 ☑ 艺术创作	
	课程内容	艺术内容	理解美术的贡献

		艺术体验	多角度探索美术的作用
		艺术创作	围绕"美术的贡献"创作图画书
	教学材料	教材素材	上海市八年级第二学期"艺术"第五单元"艺术诉说的动人故事"
		补充材料	雕塑《李主一像》、油画《庄行暴动》、剪纸作品《我的大英雄》《红色记忆》等
规划项目	项目综合主题		非遗刻纸画英雄
	项目总课时数		8课时

二、项目教法

（一）教学材料结构

本项目的教学内容选自上海市八年级第二学期"艺术"第五单元"艺术诉说的动人故事"，以创作刻纸连环画《李主一的故事》为任务驱动，以教材内容为主体，通过与主题相关的其他艺术作品的补充，从题材、文化等不同角度整合教学资源，立足人文主题和红色文化传承来构建项目。

本项目以红色文化主题的经典剪纸作品为主要教学材料，深入挖掘身边的红色文化素材，创作具有传统文化特征、富有内涵的其他艺术作品。同时在艺术与文化的关联中，丰富人文内涵，让学生感受红色文化的内涵和中华艺术的独特魅力。在教学材料的组织过程中，进一步关注学科德育的有效渗透，为艺术课程的深入实施提供支持。

（二）核心内容

本项目围绕"艺术内容""艺术体验""艺术创作"三个方面的课程内容，让学生通过赏析中国传统艺术精品，理解以"英雄故事"为主题的不同艺术作品所表达的意蕴，感受中华非物质文化遗产的魅力，提高审美情趣。让学生通过视、写、创等形式，充分运用"艺术语言"与"艺术技能"进行创意表达，在实践中提升艺术审美能力，培养学科核心素养。

本项目涉及"艺术感知""审美情趣""创意表达"和"文化理解"四个核心素养，侧重培养"艺术感知""创意表达"和"文化理解"三大核心素养。

（三）项目教学策略与方法

在教法上，根据艺术课程的特点，找到与语文、历史、道德与法治等学科的关联，在把握学科特点的基础上，体现艺术课程的综合性和多元性。在具体教学上，尤其重视课堂实践活动与项目作业的关联，从画稿到剪刻再到排版与设计，层层递进，力求通过丰富多彩的实践活动和多种教学方式的运用，达成教学目标，让学生进一步理解艺术的内涵，传承红色文化。通过欣赏、考察、表演、实践等方式，培养学生艺术感知能力。同时，通过筛选、整理等方式，培养学生探索发现身边艺术的感知能力，并利用艺术技能与多媒体现代化信息技术，以小组为单位进行合作与分享、创意与表达、交流与评价。关注形式与主题的深度关联，引导学生从综合艺术感知和体验的学习视角，感受艺术作品表达情感的艺术语言。在进行师生评价、生生互评时，尊重学生个性的发展，激发潜能，鼓励学生用心体会、大胆创造。

（四）项目育人价值

本项目从审美立德、文化立身的育人角度，在对"艺术内容""艺术体验""艺术创作"三个方面课程内容的学习过程中，挖掘身边的红色文化资源，走近与掌握传统文化，通过系列实践活动，培养学生的审美感知能力、实践能力、爱国热情和文化认同。

三、项目目标设计

（一）学情分析

八年级学生具有一定的思维分析能力与艺术鉴赏能力，具备一定的美术创作基础知识和艺术实践能力，对艺术作品的常见体裁、艺术表现形式、艺术作品的情感表达等并不陌生，能够流畅地表达艺术感受，并较好地完成艺术作品创作。但是，学生缺乏主题性大型艺术创作的经验，集体合作的方式也仅限于简单的作业创作等。因此，需要调动学生的学习积极性，激发他们的创作潜能，促使他们产生获得感与成就感。

（二）项目目标

学生在观摩、赏析、绘制、创作、交流等共同进行的艺术实践中，运用多种感官方式，感受不同艺术作品的情感表达与内涵，理解刻纸等非物质文化遗产所蕴含的历史文化信息。

学生能够运用丰富多样的艺术语言和艺术技能，结合多媒体技术，通过小组合作，以英雄故事为题材进行综合创意表达，体验艺术学习的成功与快乐，实现个性化

的艺术能力的发展。

学生通过观看、表演、绘画、刻画、展示等过程，描述刻纸连环画等艺术作品，理解其人文内涵，拓宽艺术人文视野，感知艺术的美感和意蕴，获得审美情感体验，同时提升文化认知。

在艺术活动中，学生通过感受革命英雄的精神力量，认识红色文化对新时代发展的重要性。让学生了解刻纸等非物质文化遗产的历史渊源，传承发展及重要意义。感受生生不息的中华文明，积极传承中华优秀传统文化，增强民族文化自信，提高传承与创新中华优秀传统文化的自觉性。

（三）项目教学重难点

项目教学重点：刻纸画的绘制与装饰方法。

项目教学难点：刻纸画的创作方法。

（四）项目目标分解

项目目标分解表

项目	学习栏目	学习内容	学习要求与水平
非遗刻纸画英雄——李主一的故事（8课时）	寻英雄	1.情境导入:用作品传颂《李主一的故事》 2.说说你身边的英雄故事:通过采访、实地考察、查阅资料等,寻找身边的英雄故事,交流考察任务单 3.撰写连环画脚本 4.借鉴经典作品:寻找自己喜爱的经典作品,分析其风格特点与创作手法 5.任务分工:根据连环画的脚本进行任务分工	1.学习刻纸的艺术特点、刻纸的创作方法、刻纸的技法,用以表现红色文化;运用剪、刻等方法,集体合作,制作一部表现革命题材的刻纸连环画

项目	学习栏目	学习内容	学习要求与水平
非遗刻纸画英雄——李主一的故事（8课时）	画英雄	1.分析刻纸画稿和普通画稿的区别 2.人物动态和场景的表现方法 3.刻纸的类型：阴刻、阳刻、阴阳结合刻等	2.通过比较、讨论、调查、实践等方法学习刻纸，表现红色精神；培养学生的创意思维，让学生完成创意作品 3.感受和理解刻纸艺术传递的红色精神和文化内涵，感悟红色文化在新时代发展中的重要性 4.注重语文、历史、地理等知识的理解与运用，培养学生解决复杂问题的能力
	刻英雄	1.刻纸的装饰纹样：锯齿纹、月牙纹、鱼鳞纹等的特点与应用 2.剪刻工具和技法：剪刀的刀法（直插刀法、开口刀法、暗口刀法等）、刻刀的刀法（圆刀法、方刀法、刀扎法、针扎法等） 3.刻纸软件的使用 4.激光机器的使用	
	颂英雄	1.《李主一的故事》刻纸连环画的编辑与修饰 2.运用信息技术对连环画进行编辑与修改，进行封面设计等 3.刻纸连环画的展示方式	

四、项目学习活动设计

（一）项目学习活动目标

创作《李主一的故事》刻纸连环画。

对刻纸连环画进行编辑与展示交流。

（二）驱动型问题

如何以群众喜闻乐见的艺术形式传播英雄的革命故事？

（三）项目学习活动内容和要求

1.项目学习活动内容

非遗刻纸画英雄。

2.项目学习活动要求

（1）对李主一等英雄的故事进行考察与了解。

（2）对经典作品进行欣赏与分析，根据其风格创作刻纸作品。

（3）集体将刻纸作品编辑汇合，并将连环画展示交流。

《非遗刻纸画英雄——李主一的故事》项目学习活动评价表

学习任务	评价要点	评价标准
学习任务一:寻英雄 1.说说你身边的英雄故事 2.收集创作资料	图片资料 摄影作品 视频资料 考察报告	能主动学习,全身心投入;能运用多种途径收集素材并进行归类整理;小组成员相互协作,有效沟通交流
学习任务二:画英雄 根据收集的资料和确定的主题,结合刻纸特点与技法,创作刻纸作品,歌颂英雄精神	刻纸造型 刻纸类型 刻纸风格	能借鉴经典,有明确的刻纸类型风格;能设计与主题贴切的画稿并突出风格
学习任务三:刻英雄 1.刻纸纹样的运用 2.刻绘英雄形象	刻纸纹样的运用 刻纸刀法的使用	能运用刻纸纹样表现刻纸主题内容;能使用各种刀法制作刻纸

学习任务	评价要点	评价标准
学习任务四:颂英雄 以小组为单位,根据思维导图选择展示方式,结合主题展示设计并交流	图文作品展示 展示设计效果图	能用文字或图像表达对刻纸技艺传递红色精神的感受和理解;能通过设计效果图表达构思

五、项目作业设计

（一）项目作业目标

学生通过观看、表演、绘画、刻画、展示等过程，合作创作《李主一的故事》刻纸连环画。

学生能够通过创作刻纸连环画，挖掘身边的红色资源。

学生通过刻纸创作，感受非物质文化遗产的魅力，对中华优秀传统文化进行继承与创新。

（二）项目作业内容与要求

1.项目作业内容

《李主一的故事》刻纸连环画创作。

2.项目作业要求

（1）集体合作，以刻纸的形式讲述李主一等英雄的故事。

（2）借鉴经典作品，运用一定的风格和装饰方法，进行人物角色创作。

项目学习学业评价表

水平	质量描述
优秀	能运用感悟、讨论、比较等欣赏方法分析、描述红色刻纸作品的主要内容和特点(审美感知、文化理解); 能运用刻、刻、折、叠或数字技术等,制作刻纸作品(艺术表现、创意实践); 能表述对刻纸艺术传递红色精神的感受和理解(文化理解); 能运用调研、考察等方法,收集具有红色精神的英雄事迹,具有较强的综合探索和学习迁移能力(文化理解)
良好	能分析、描述红色刻纸作品的主要内容和特点(审美感知、文化理解); 能运用剪、刻等方法,制作刻纸作品(艺术表现、创意实践); 能口头表达对刻纸艺术传递红色精神的理解(文化理解); 能通过网络收集具有红色精神的英雄事迹,具有一定的综合探索和学习迁移能力(文化理解)
合格	能描述红色刻纸作品的主要内容(审美感知、文化理解); 能运用剪、刻等方法,基本完成刻纸作品(艺术表现、创意实践); 能简要表述对刻纸艺术传递红色精神的感受(文化理解); 了解具有红色精神的英雄事迹,初步具备综合探索能力(文化理解)
需努力	不能运用感悟、讨论、比较等欣赏方法分析、描述红色刻纸作品的主要内容和特点(审美感知、文化理解); 未能制作完成刻纸作品(艺术表现、创意实践); 未能表述对刻纸艺术传递红色精神的感受和理解(文化理解); 未能收集具有红色精神的英雄事迹,缺乏综合探索和学习迁移能力(文化理解)

六、项目评价设计与实施

（一）项目评价目标

根据项目学习过程评价表，评价学生的参与度、与同伴合作交流情况等。

根据项目内容评价表，评价学生运用艺术技能尝试《李主一的故事》刻纸连环画创作的学习成果。

（二）项目评价标准

项目学习过程评价表

评价点	学习过程参与度			小组分工			合作交流		
评价对象	个人			小组			小组		
评价形式	互评			自评			互评		
	优良	合格	不合格	优良	合格	不合格	优良	合格	不合格
评价标准	积极参与	能参与	不能参与	明确落实	有分工，但分工不明确	不明确不落实	能互相理解包容	不能很好地进行合作	完全不能进行合作交流
占比	40%			20%			40%		
评价结果	□ 优良　□ 合格　□ 不合格								

项目内容评价表

评价对象	项目学习活动	项目作业	项目学习过程
占比	30%	40%	30%
评价结果	□ 优良　　□ 合格　　□ 不合格		

七、项目资源设计与实施

（一）寻英雄

1.教学目标

收集红色文化艺术作品等资料并进行交流，选择刻纸创作主题并对经典作品进行分析与借鉴，了解连环画的特点与创作过程。

在交流、讨论中，了解英雄李主一的革命事迹；通过欣赏和讨论等方式，感受不同刻纸的风格，寻找创作灵感并进行任务分工。

激发爱党、爱国、爱社会主义的情怀，缅怀革命先烈，感受刻纸等非物质文化遗产的魅力，坚定文化自信。

2.教学重点与难点

教学重点：经典作品的风格及创作技法。

教学难点：对经典作品的风格进行分析。

3.教学资源

PPT、刻纸作品等。

4.教学过程

教学过程记录表

学习内容	教师活动	学生活动	设计意图
问题导入	你知道曙光中学的创始人是谁吗？李主一烈士有什么英雄事迹？你还了解李主一烈士的哪些故事	学生A：李主一。 学生B：被捕牺牲，宁死不屈。 学生说出了好几个故事	以贴近身边的革命故事导入，用简单的记忆性问题激发学生的兴趣
情境创设	我们怎么将李主一等烈士的英雄故事介绍给更多人	学生C：拍成电视剧、电影，这样大家愿意看。 学生D：做小导游，给游客讲红色故事。 学生E：做成图画书，不仅游客自己可以看，还能带给家人看	激发创作欲望；建立任务驱动，进行逆向设计
确定任务驱动	连环画以什么艺术形式来表现	学生A：卡通画的形式，因为我们都喜欢。 学生B：卡通画的整体风格和趣味不太适合表现革命故事。 学生C：运用刻纸的形式，因为刻纸是学校的特色课程，学生不但有兴趣，而且有一定的创作基础。刻纸艺术是非物质文化遗产，是传统的艺术形式，其色彩也与红色文化非常契合	通过自主讨论的形式，创造自由平等的学习氛围，激发创作兴趣
资料查询	既然我们选择了以刻纸的形式进行，那么请同学们找一找有哪些表现革命故事的刻纸作品	认真对刻纸作品进行检索。寻找表现革命故事的作品，尤其是高凤莲、王子淦等人的作品	培养主动探索能力，形成深度理解

学习内容	教师活动	学生活动	设计意图
借鉴经典	请介绍你所选择的经典作品,介绍其作者、表现内容、风格特点和创作技法	交流讨论并进行对比分析,对不同地区和风格的经典作品进行欣赏交流	感受不同作品的风格,通过讨论、分析,说明其创作过程
任务分工	俗话说"众人拾柴火焰高",我们集体创作刻纸连环画,每四人一组分工完成两张刻纸连环画的创作	将具有绘画、剪刻等不同特长的学生进行组合,选定组长,进行一定的创意构思	培养集体合作精神,进一步培养集体观念和创新意识
课堂小结	同学们,这一节课明确了自己的学习任务,让我们尝试像艺术家一样创作,将李主一的故事传颂于浦江两岸	明确学习任务,为下次课准备更多资料	巩固课堂知识

（二）画英雄

1.教学目标

学生能运用写生、临摹等方式进行刻纸画稿创作，合理运用阴刻、阳刻和阴阳结合刻。

学生通过场景演绎、铅丝造型等手段营造刻纸画面，尝试创作并修改。

让学生感受艺术创作的艰苦，培养工匠精神，自觉做好非物质文化遗产的传承。

2.教学重点与难点

教学重点：刻纸画稿的技法选择。

教学难点：刻纸画稿的造型表现。

3.教学过程

教学过程记录表

学习内容	教师活动	学生活动	设计意图
讨论与交流	刻纸画稿和普通画稿有什么区别	学生F:刻纸构图,一般要饱满、充实。要抓住现实生活中感人的场景或动人的形象加以概括提炼和润色,使形象特征鲜明突出	加强认识,掌握刻纸画稿的特点,为创作打好基础
示范与观摩	老师先来给大家示范下,用刻纸表现李主一烈士创办曙光中学的事迹	认真观摩,了解创作的过程与方法	通过教师示范,让学生学习更多创作知识
实践与创作	请学生们根据每组分配的任务,合理构思,进行绘画	用场景写生法、铅丝造型法,或者在网上寻找资料图进行介绍	通过各种方式进行艺术创作,感受像美术家一样创作的过程
介绍与交流	请学生们对自己的画稿进行初步交流:选择的画面主题是哪些？人物造型和场景道具都有哪些？为什么要这样设计	交流创作的思路,提出自己的看法与建议	进行初步创作尝试,培养合作交流的能力
修改与完善	刻纸的特点要呈现整体性,线线相断或者线线相连	根据刻纸特点进行修改	进一步用刻纸的知识解决画稿的问题,培养自我修改能力
展示与评价	请学生们对照评价表对刻纸画稿进行评价	进行自评和互评	培养创作的成就感,虚心接受他人的意见,并进行反思
课堂小结	下节课工具材料布置;课下对画稿进行修改	记录工具材料	为下节课活动的开展做好准备

（三）刻英雄

1.教学目标

让学生尝试运用合适的纹样对刻纸进行装饰，运用剪、刻等不同技法创作刻纸作品。

通过借鉴经典作品，让学生对刻纸画稿进行进一步装饰与修改，运用剪刻和激光切割等方式进行创作。

学生感受创作的乐趣、激发创作热情，加强对非物质文化遗产的热爱，增强爱国主义情感。

2.教学重点与难点

教学重点：刻纸作品的纹样设计与雕刻。

教学难点：运用合适的纹样对刻纸画稿进行装饰。

3.教学过程

教学过程记录表

学习内容	教师活动	学生活动	设计意图
认识纹样	刻纸纹样对刻纸文化的继承与发展有着极其重要的作用。刻纸纹样的种类繁多,不同的纹样可以表现不同的质感、寓意等。刻纸纹样还有哪些不同的组合呢	学生：月牙纹、锯齿纹、水滴纹、云纹等	分享个别同学的作业，导入课题
分析纹样	想一想,红色文化题材的刻纸可以用哪些刻纸纹样呢？分别有什么样的作用	学生：月牙纹表现衣服褶皱；锯齿纹表现人物头发、表现花草树木……	通过欣赏与交流,加强对刻纸纹样的了解,培养自主探究的精神

学习内容	教师活动	学生活动	设计意图
设计纹样	请通过欣赏、比较、实践,了解刻纸纹样,完成刻纸图形设计; 使用软件辅助进行刻纸图稿设计	通过借鉴经典等方式,运用合适的纹样,对刻纸画稿进行进一步的修饰	培养学以致用的精神
剪刻技法	示范剪刻方法	尝试剪刀的刀法:直插刀法、开口刀法、暗口刀法等; 尝试刻刀的刀法:圆刀法、方刀法、刀扎法、针扎法等	通过教师示范,增强认知,感受民间艺人的工匠精神
剪刻作品	同学们掌握了那么多刀法,相信你们已经跃跃欲试了,请你们大展身手吧,但要注意安全	学生根据掌握的刀法,按照刻纸画稿进行刻纸剪刻; 设置激光设备参数和各种图片格式的转换	获得刻纸创作的成就感
修改与完善	刻纸连环画是我们集体合作的结晶,请我们分别对其他小组的作品进行把关,提出自己的修改意见并交流	进行互评,提出修改意见,共同合作,修改完善作品	感受集体的力量,培养交流能力

（四）颂英雄

1.教学目标

学生运用扫描仪将刻纸作品进行数字处理,对细节进行修饰,完成连环画的排版与封面设计等。

学生通过集体合作,将刻纸与信息技术相结合,进行作品拍摄、PS 处理等,参与

完整的实践活动。

让学生获得艺术创作的成就感，培养爱国主义热情和集体荣誉感，培养讲述红色故事、赓续红色血脉的自觉性。

2.教学重点与难点

教学重点：刻纸连环画的排版。

教学难点：刻纸连环画的封面设计。

3.教学过程

教学过程记录表

学习内容	教师活动	学生活动	设计意图
拍摄作品	经过同学们的共同努力，我们已经创作了30多个刻纸作品，把李主一英雄的故事呈现了出来。但是我们距离做成连环画还有一定的距离，需要先将刻纸作品导入电脑里	尝试运用iPad对作品进行翻拍并传到电脑里	加强信息技术能力的培养，在真实活动中培养劳动技能
PS处理	我们看到导入的照片有哪些不太满意的地方？请同学们用信息技术对图片进行处理	学生A：需要进行裁切、色彩调整、细节美化、加画框、有断线的要连接…… 尝试运用PS对作品进行处理	培养信息素养，培养发现问题、分析问题、解决问题的能力
连环画排版	连环画的特点是图文并茂，我们想一想说明文字添加在哪个地方比较合适？纸张背景需要用什么颜色？请同学们尝试进行排版设计	学生B：可以将文字放在作品上面、右面和背面。 学生C：为了表现英雄精神，纸张背景可以选择比较庄重的灰色。 尝试进行排版设计	培养深度学习的能力

学习内容	教师活动	学生活动	设计意图
封面设计	连环画的页面都完成了,现在连环画就成了一个待嫁的"新娘",我们一起为她做一个嫁衣——封面	尝试运用电脑软件为作品设计制作封面	体验完整的项目化活动,感受美术创作的成就感,体会艺术作品创作的复杂过程
展示交流	今天我们的集体巨作《李主一的故事》刻纸连环画就完成了,请大家一起选择最有创意、最美观的封面,并请该封面的设计小组进行介绍	学生根据掌握的刀法,按照刻纸画稿进行剪刻	体验刻纸创作的成就感
活动小结	我们创作刻纸连环画,表达了对革命烈士的缅怀之情,也为家乡的红色文化传承尽了自己的力量。我们请同学最后谈谈自己的创作感想并思考如何将刻纸连环画进行传播	交流创作感想,提出自己的建议	进行拓展交流,形成持续理解

八、项目学习反思

　　项目化学习过程中用iPad、PC等进行创作,并对经典作品进行阅读,提升了学生的信息素养。结合美术教材,以绘画草稿等为基础素材,用刻纸纹样进行装饰,降低了创作难度,充满趣味性,摆脱了传统剪纸课程单调、乏味的问题。语文、历史、地理等知识在创作中得到应用,实现了教学评价一致性。

项目化学习虽然取得了丰硕成果，但创作过程中也显示出集体合作意识不足、主动探索精神不强的问题。如何激发学生创作的积极性，协调不同学段、不同学科之间的联动性，将是接下来需要进一步探索的方向。

附录3 基于红色精神培育下高中美术鉴赏教育的思考与实践

开展刻纸连环画创作实践活动是对红色精神传承的突破性尝试。对于美术教育而言，活动融合了美术校本课程和红色文化，是符合学生价值观培养要求的重要举措，也是我校基于红色精神培育下进行美术鉴赏教育的必然成果。通过解读经典艺术作品，感受优秀革命文化的熏陶，不仅激发了学生的创作欲望，也提升了学生的创作能力。

红色精神为学校立德树人提供了正确的价值取向，也为高中美术鉴赏教育提供了充沛的"源头活水"。在美术学科教学中有机渗透红色精神，首要任务是围绕学校特色，精选合适的课程内容，并合理巧妙地加以组织和安排，将学校的一砖一瓦都与美术教育融会贯通，使学生充分沉浸在这浓厚的校园艺术气息中。为了进一步优化课堂教学结构、满足新时代对于人才培养的需求，我们积极探索"一核、双驱、三融合"的课堂教学实践与研究。

"一核"指的是课堂教学目标设计围绕国家"立德树人"根本任务，着重于美术学科核心素养以及中学生发展核心素养。

"双驱"是指课堂教学环节设计以核心问题或关键任务促使教与学方式的改变。其中，问题驱动体现课堂教学设计的思维导向，任务驱动体现学生主体参与的"做中学"理念。

"三融合"包括：第一，课堂教学实施中体现学生主体与教师主导相融合。一方

面，唤醒学生学习动机中的主体意识，发挥学生的能动性、创造性。另一方面，教师充分履行学生学习的组织者、引领者、协同者、促进者的角色职责。第二，课堂教学实施中体现夯实"三基"、培育思维以及提升能力相融合。夯实"三基"指的是教师在课前充分采集学情数据，课堂教学组织精准有效，课堂知识结构合理，突出重点难点，课堂语言精准精练，板书设计合理、演示到位；有效联系学生生活实际和社会实际，以驱动型问题或任务培育学生综合、评价和创新等高阶思维；创设有助于师生对话、沟通的教学情境，营造和谐、互助的学习氛围，激发学生学习兴趣，组织形式多样的讨论、交流、评价、探究活动，培养学生发掘问题、解决问题、知识应用、知识迁移和创新的能力。第三，课堂教学实施中体现自主、合作、探究相融合。在学生的课堂参与态度上体现自主性，即学生主动学习意识明确，并且能够有学习行动的跟进。在学生课堂参与广度上体现合作性，即不同学力及基础的学生参与学习的全过程，有充分的时间、空间的保障和有效的合作。在学生课堂参与深度上体现探究性，即学习体验和任务设计层次清晰、由浅入深，学生思维品质和能力有所提升[①]。

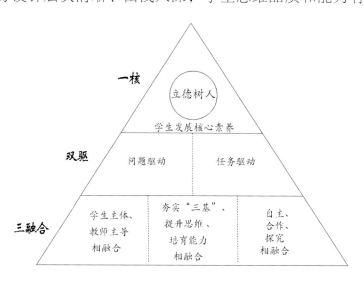

一核双驱三融合内容

① 程立春,邵晶晶,金秋逸.有效教学设计的校本实践与探索[M].芜湖:安徽师范大学出版社,2021:83-84.

一、"新课程·新教材"背景下美术鉴赏的教学框架设定

通过对教材和高中美术课程标准的学习，首先根据教学需要，明确了不同主题的绘画作品的鉴赏过程。不同的绘画鉴赏过程，包括西方绘画和中国绘画的鉴赏过程也略有不同。以红色经典主题下的绘画作品为例，一般可采用书上所述的内容解读—形式分析—整体感悟的方法或者费德曼的"描述—分析—解释—评价"美术鉴赏四步法等方法来进行鉴赏。学生通过自主学习，可以深入了解如何运用内容解读—形式分析—整体感悟的方法进行美术鉴赏。因此，为了使学生学会运用不同的美术鉴赏方法，体会作品题材内涵的人文性以及艺术语言的多样性，本项目化教学将重点讲授书本之外的费德曼美术鉴赏四步法的运用。

二、"新课程·新教材"背景下美术鉴赏容量与要求的把握

高中生具有一定的艺术作品感知能力，但通常不会自发深入了解作品的文化内涵。在第一课时中，重点让学生了解美术鉴赏的概念与意义，以及美术鉴赏与美术欣赏的区别等内容。在第二课时中，重点围绕陈逸飞和魏景山的作品《攻占总统府》展开教学，引导学生从构图、造型、色彩等多方面进行分析（如《攻占总统府》鉴赏思维导图），进而理解作品题材内涵的人文性以及艺术语言的多样性。

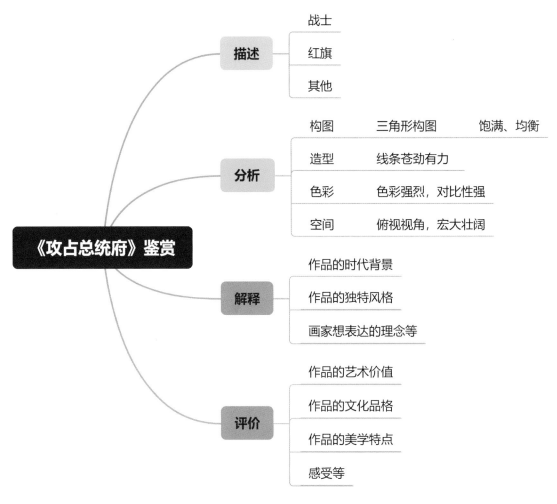

《攻占总统府》鉴赏思维导图

三、"二次开发"，情境中培养创造能力

（一）"二次开发"，整合项目化教学内容

基于真实情境的驱动型问题，结合学校美育节，对教科书教学内容加以利用与拓展，进行"回顾峥嵘岁月，对话红色经典"美术讲坛活动。学生初步以项目化学习的

探究方式进行资料收集、分析、应用，培养学生的高阶思维，提升学生的艺术核心素养，教师可以从整体上把握与实施学科课程。就本单元而言，笔者开展了单元题材内容的"二次开发"，组合成3个课时（如"美术鉴赏"单元思维架构逻辑图）。

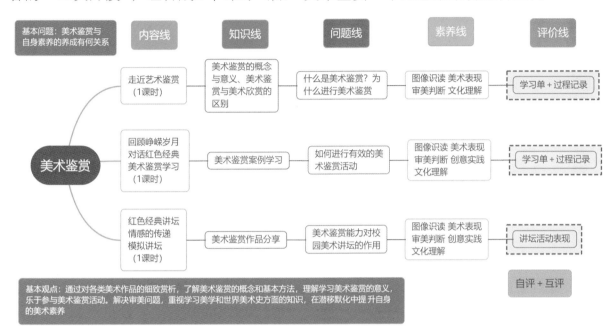

"美术鉴赏"单元思维架构逻辑图

（二）依托"三化"，创设有效的项目化教学策略

本项目化学习帮助学生理解何为美术鉴赏，通过创设"回顾峥嵘岁月，对话红色经典"美术讲坛的真实情境，引导学生运用美术鉴赏的知识解决实际问题，促进学生提升审美能力和人文素养，进而感悟学习美术鉴赏的意义。

首先，以兴趣为主线，优化课堂教学。主要采用情境导入法引入本单元课程的教学，充分激发学生的学习兴趣。其次，以数字媒介为辅助，强化课堂教学。充分发挥数字化媒体技术在美术课堂教学中的作用，利用录制教学微视频、动画特效等提高学生对美术课的学习兴趣，活跃学生的思维，激发学生对数字化媒体技术的钻研与应

用。最后，以评价为宗旨，深化课堂教学。结合自身评价与学生评价，教师再进一步完善评价内容，给予学生积极的建议与指导，开拓学生的创造思维，促使学生形成发自内心热爱美术的内驱力，促进学生全面发展。

（三）面向全体，完善项目教学目标设计

通过对本项目化学习的探索、思考和学习，使学生能够实现以下目标：

了解美术鉴赏的多种方法，了解美术鉴赏能力是美术评论活动中不可或缺的重要技能。

运用一种鉴赏方法对美术作品进行深入鉴赏，探索美术作品的创作过程，挖掘美术作品背后的风俗文化，理解画家的思想情感，并根据红色讲坛选择适当的演讲作品。

从中国革命历程的视角对话经典美术作品，形成多元视角，激发学习美术鉴赏的兴趣，提升图像识读能力、审美判断能力与文化理解能力，激发批判性思维。

了解中国革命的艰苦历程与发展，培养积极向上、热爱生活、热爱祖国的优秀品质，弘扬革命精神，传承红色基因。

四、项目化教学实践，激发艺术潜力

教学资源的选择直接影响着教学活动的形式与内容，进而决定了教学效果。因此，笔者将原比例红色经典油画作品《攻占总统府》放置在教室最前方，让学生能够对此作品进行细致的描述、分析、解释与评价。

（一）描述

学生带着问题"这幅作品描绘了怎样的场景？发生在哪里？"观看视频《美术经

典中的党史·攻占总统府》（片段）。通过对这段历史和这幅油画作品的初步了解，明确这是一幅革命军事题材的作品，描绘了中国人民解放军占领南京总统府的场景。学生通过图像识读用语言描述观察心得，表达自己对所看到的事物的理解。

（二）分析

为了确保学生能够高效且深刻地掌握本节课的重点，问题链的设计是保证课堂教学氛围与成效的关键因素之一。用问题链引导学生进行自主学习需要我们教师在备课时深入分析教材、挖掘教材。问题链的设计需要具备目的性、递进性和开放性等特点（如《攻占总统府》分析思维导图）。

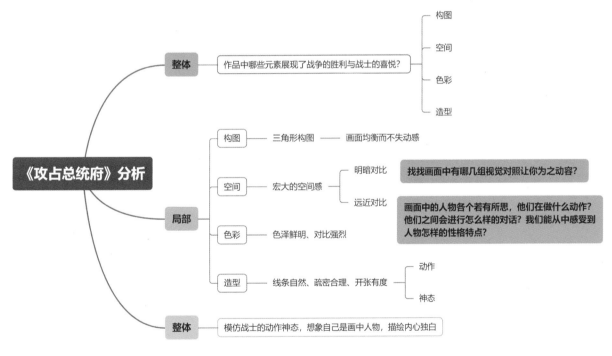

《攻占总统府》分析思维导图

在分析环节中，学生将进行一个角色扮演的小活动，扮演油画作品中的几位战士，并重现历史场景，以第一人称进行想象与表述（我是谁、我在做什么、我为什么

这么做、我的心情如何等），展现战士之间一同庆祝、相互对话的情景。运用角色扮演法，既可以观察学生的多种表现，了解其心理素质和潜在能力，又可以以情景模拟的方式让学生扮演指定角色，并自发地对行为表现进行评定和反馈。实践证明，本环节对激发学生学习美术鉴赏的兴趣，提高图像识读、审美判断与文化理解能力有着很大的促进作用，学生通过探究美术作品背后的社会风俗、体验美术作品中画家的思想情操，了解学习美术鉴赏的意义。

（三）解释

美术作为人类文化的重要组成部分，与社会生活的各个方面密切相关。每幅艺术作品都蕴含着独特的文化内涵，在鉴赏美术作品时应将其视作一种文化的学习。

《攻占总统府》描述的是 1949 年 4 月 22 日，人民解放军向国民党统治中心南京及长江以南发起攻击，4 月 23 日，南京宣告解放，战士们登上总统府楼顶，将一面鲜艳的红旗高高升起。结合历史背景来理解作品，从而将鉴赏体验提升到艺术审美和意识形态的层面。

（四）评价

在美术鉴赏的过程中，往往会产生一定的“美术批评”，对作品的艺术价值、文化品格、美学特点进行理论分析。

为了检测学生们对课堂知识的掌握情况，在鉴赏油画《攻占总统府》之后，将对学生进行一个随堂测验：鉴赏一幅同类历史题材的画作，了解所绘革命事件，并分析作品的动人之处。学生们将自主完成学习单的填写，并进行交流分享。

作品说明文字的主要内容

描述	描述该作品的构图、色彩、造型、尺寸、材质、风格等特征,以及该作品给你的审美感受
分析	分析作者是如何运用美术语言来描述作品特征,如何更好地表达作品的主题、内容或情节的
解释	解释文化、国家、时代、经历、社会背景和艺术思潮等因素对作者及其作品所产生的影响,解释作者通过作品所要表达的情感或思想
评价	从历史、文化、艺术、经验的角度去评价这件作品,并形成自己的想法,阐明自己的观点

　　笔者的教学实践证明,在作品的直观比较中进行鉴赏是一种非常有效的方法。而如何选择比较作品,则需要教师对教学有清晰的定位。起初,在没有思考过多作品选择的情况下,选择了一幅红色主题的中国画,但在课程实施的过程中,发现这幅画并不能单单通过费德曼美术鉴赏四步法来赏析。中国画与油画是两种不同的绘画种类,如果在学习初期就运用风格差异较大的作品,学生就会出现鉴赏困难、思维受限甚至不敢鉴赏的问题。

　　因此,对于本节课,笔者从设定横向比较的教学角度,围绕有同类主题内容、形象内容的作品《攻占总统府》和《启航——中共一大会议》,比较鉴赏不同艺术家的不同主题构图方式、不同表现手法,以及不同时代的艺术家在表现同类形象时所运用的不同美术语言。学生在课堂活动环节能够对作品进行很好的鉴赏。最后,学生对本节课中自己的过程表现与成果表现能进行一个客观评价。

学生过程表现与成果表现评价表

过程表现(完成情况)	完成	基本完成	未完成
成果表现	能运用美术鉴赏充分解读作品,归纳作品的背景和艺术特色并完整地交流分享。能充分总结美术鉴赏在讲坛中起到的积极作用,遇到的问题和收获	能运用美术鉴赏解读作品,基本了解作品的背景和艺术特色并交流分享。能基本总结美术鉴赏在讲坛中起到的积极作用,遇到的问题和收获	不能运用美术鉴赏解读作品。无法总结美术鉴赏在此次讲坛中起到的积极作用,遇到的问题和收获
水平	优良	合格	不合格

通过多次教学实践,笔者发现学生对红色经典绘画作品的鉴赏越发感兴趣。他们能够依托对历史的认识,有主见地分析评价作品。学习美术鉴赏不仅仅是为了让学生学会课堂知识,收获项目化成果,更是为了提高学生自身的综合素养。

本课程以校美育节为契机,既能营造真实的情景,又能激发大多数学生的学习积极性和创造性,发扬学校的红色精神。学生将在本次任务的完成中逐渐达成项目化学习的目标,体验项目化研究过程的乐趣。植根于校本红色经典的艺术鉴赏文化,更是在潜移默化之中浸润红色革命精神,激发青年学生积极进取的斗志,培育学生崇高的理想情操。作为高中美术教师应不断增强美术鉴赏课程的执行力和创造力,合理而有效地运用单元教学、模拟应用情景等教学方法,激发每一位学生艺术成长的潜能,努力打造充满活力的美术教育课堂。